尹飛燕

談

劇與藝

——開山劇目篇——

尹飛燕　口述及著

梁雅怡　筆錄編著

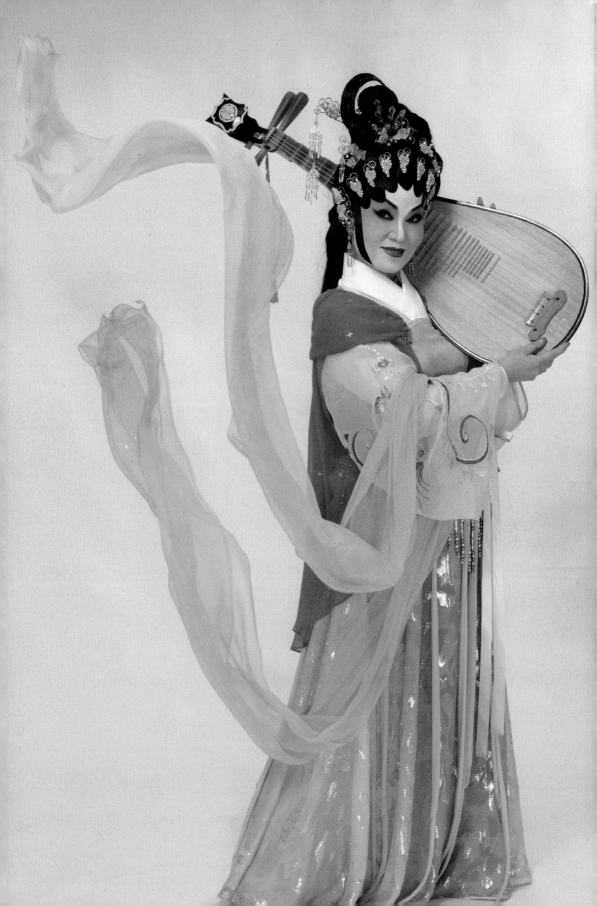

目錄

序一

飛燕藝海遨翔六十載

周振基

與燕姐的相識，是緣於我師父林家聲博士（聲哥）。燕姐於上世紀七十年代加入了聲哥的「頌新聲劇團」，不論在台上演出或是台下的排練活動，都有很多時間接觸及了解到聲哥的粵劇藝術風格及理念。所以在燕姐的演出中，如在人物處理的細膩度、關目做手的運用法則、舞台的調度風格等，亦不難尋獲一些昔日聲哥的影子。作為林家聲慈善基金會主席，很高興燕姐能應邀於林家聲慈善基金、香港演藝學院戲曲學院、香港電台聯合製作的《演藝承傳林家聲》中，向觀眾闡述聲哥的藝術。

時至今日，燕姐在粵劇這「藝海」不經不覺已展翅遨遊了六十載。

在最近十年，除了在舞台上可見燕蹤外，在杏壇上亦見燕姐的蹤影。在我擔任香港演藝學院校董會主席期間，燕姐曾出任香港演藝學院的到訪藝術家，與戲曲學院的學生分享其演出心得，並為他們排演了幾套折子戲，令學生獲益良多；而燕姐亦有擔任香港八和會館粵劇新秀演出系列油麻地戲院場地伙伴計劃的藝術總監，指導年青演員演出，可見燕姐對粵劇的傳承亦是不遺餘力。而《尹飛燕談劇與藝——開山劇目篇》一書，既是燕姐藉著三套開山劇目來展現她從藝六十年所歸納的藝術觀點，亦是在粵劇傳承上，為後學、粵劇研究者及愛好粵劇的朋友提供了寶貴的參考素材。

「保存、研究、發展」是粵劇得以傳承下去的不二法門，我樂見《尹飛燕談劇與藝——開山劇目篇》的出版，因為這書體現了燕姐對粵劇的薪火相傳，作出了無私的奉獻！

一〇

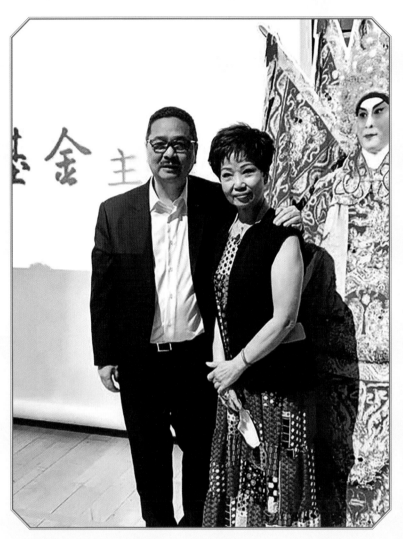

圖一：與周振基教授合照。　Jenny So 攝。

粵劇界的「星中之星」

黃日華

記得二〇〇〇年開始接觸粵曲，皆因先夫人潔華去社區會堂第一次獻唱粵曲。要演出成功必要下苦功，她每晚在家不停練唱粵曲，我名正言順成為她第一個觀賞者。後來她更拜師學粵劇，因而跟她欣賞了很多粵劇表演，正式對粵劇有了更多認識。

本著學習的心態嘗試跟她演唱粵曲，但的確太難了，令我這個演出略有實力的演藝人也得打退堂鼓。

在香港，無論電影、電視、舞台劇皆產生很多受歡迎的巨星。但我認為，能夠在粵劇界成為大老倌、當紅花旦，才是香港演藝界中的「星中之星」。

記得一年半前偶遇尹飛燕（燕姐），大家每天早上都會在跑步時碰面，後來更成為跑友，一大夥人結伴去不同的地方跑步來強身健體。

之前潔華都有提過燕姐，力讚她是粵劇界中的表表者，無論唱腔及造手皆是高手，屬殿堂級前輩。

而我認識的燕姐，雖然名聲重量不菲，但卻是個極可愛的笑料百出之人。

縱然燕姐已從事粵劇工作六十年，演出粵劇對她而言已是輕而易舉之

一三

事，但她每日仍堅持練氣、練聲及練身段，力求每一次演出都能百分百完美，不負戲迷對她的厚愛。

她的努力得到各界認同，更因此榮獲二〇一二年度藝術家年獎及香港特別行政區政府頒授榮譽勳章，以表揚燕姐在藝術上的傑出成就。

每一個行業都需要傳承才可以延續下去，粵劇亦不例外。近年很多年青人及小朋友對粵劇深感興趣。燕姐這本著作，正好成為這班年青接班人的教科書，讓他們有機會從這位成功的粵劇藝術家身上學習。

祝願燕姐這書大賣成功，給予年青粵劇學生更多正能量、支持及鼓勵！

祝安好！

2022 夏.

圖二：與「跑友」黃日華合照。

藝以人傳，令後學得承教範

阮兆輝

記得在很久之前的某一天，飛燕忽然問我：「我做正印好嗎？」我答：「當然好，人望高處，但誰請你做正印？」她答：「陳慧思和幾個好友們，與我一齊籌組。」我當然贊成。飛燕的唱、做、唸、打都有一定的水平，其平喉更值標榜，因我常與她演《孟麗君》，知她的平喉不論在唱腔、吐字、發聲等，皆有造詣。憑她的努力，此戲首演就能博得行內行外人士之認可，讓她成功邁出正印花旦的第一步。

飛燕當然要在演藝事業上繼續上進，若要再下一城，須再為她打造新劇本。《花木蘭》雖有武打場面，但畢竟是穿男裝開打，未能展現她苦練

不斷的旦行武戲。有見及此，便徵求霞姨（鄭孟霞前輩）容許我將她的名

作《碧波潭畔再生緣》整理復演，易名為《碧波仙子》。飛燕於該劇更有

發揮，不論唱腔、耍帶、武功、脫手等等，都能施展其平生所學，其苦練

之功可呈現無遺。

該兩劇雖云有用武之地，畢竟是功多於藝。後經商量，便推出《狸貓

換太子》。她極度用心地細味劇中人物之內心，反覆的鑽研與琢磨令其演

技更上一層樓。幾齣戲下來，飛燕可算奠定了其正印的地位。

前兩天她來電囑我為她新書寫序，我真喜出望外。我們這行，是藝以

人傳，但如何傳法呢？黑書白紙是最長久流傳的辦法。以她這個性內向的

人，能將所學公諸於世是十分難得的，所以寫序之責義不容辭。希望旦行

的後學，得承教範，更願飛燕繼續傳揚藝術，我心之盼也。

阮兆輝

二〇二二年夏

圖三：右：阮兆輝；中：尹飛燕；左：阮德鏘。

自序

時光飛逝有如白馬過隙，轉瞬間，已屆我從藝一甲子之年。雖說時光有如轉瞬，但當回首過往，卻又發覺原來這一「轉瞬」，已經歷了很多、很多。

能從事一份我所熱愛的工作六十年，可說是我的福氣。在整理著過往演出的照片、劇本、海報等資料的過程中，腦海再次浮現那些早被時間吞噬了的片段，亦令我想起兒子德鏘曾說：「媽媽，您的演藝事業有如搭直通車，別人都是從梅香做起，您卻只做過二幫和正印，毯邊也沒企過，可說是一個幸運兒。」由一九六二年首踏台板演出〈昭君出塞〉，到其後機緣巧合下，原本只是於一哥（陳錦棠先生）的錦棠紅劇團參與《六國大

一九

封相》的跳羅傘，卻戲劇化地出任了《雙龍丹鳳霸王都》的北齊后、《洛神》的太后、《隋宮十載菱花夢》的德仔。回想起來，在毫無心理準備下能順利完成突如其來的加碼演出，更獲得一哥的賞識，好像是華光師傅保佑了我，亦為我鋪了一條梨園路！

一九八七年是我藝術生命的一個里程碑。那年，我決定組織「金輝煌劇團」，並選了《花木蘭》作為我轉升正印花旦的劇目。為此，我更停演一年來練習身段和唱腔，當時每天背著靶子到老師家練功的情景，現在還歷歷在目。而其後「金輝煌劇團」的《碧波仙子》、《狸貓換太子》、《辛安驛》⋯⋯均實踐出「為觀眾帶來新的藝術感受」和「勇於創新」的藝術理念，而這份對藝術的追求一直貫徹並呈現於近年的《武皇陛下》。

記得在二〇一二年榮獲香港藝術發展局頒發「年度藝術家年獎（戲曲）」時，曾說過希望能將前輩所教的、自己從演藝歷練中所得的，盡一

己之能傳予有志之後學。是次藉著整理我過往曾作開山演出的三個劇目，以文字的形式將其中的調度、角色的人物處理、四功五法的運用及穿戴心得等，記錄於字裡行間，好讓後學、研究戲曲的學者、愛好粵劇的朋友參考。但我希望他們對藝術的追求不是止於我書中所寫，而是建基於這些內容之上，作進一步的探索。因我認為對藝術的追求應是無止境的，演員隨著閱歷的增長而提升演出的層次，而觀眾的審美亦會與時並進，所以演員應抱持不斷求進的心，在藝術上力臻完美、精益求精。寄語年青演員及後學，在行為與心態上均需敬業樂業、多學多看多練，只有這樣，粵劇才會永傳不朽。

二〇二二年一月廿三日

圖四：李清照造型。

第一章

藝海初現飛燕蹤

前言

尹飛燕（燕姐）是粵劇界首屈一指的老倌。從藝一整甲子以來，她所演繹過的角色有如天上繁星，既繁多且奪目。燕姐台上所演，盡皆唯妙唯肖。不論是淒楚動人的趙五娘、有情有義的銀屏宮主、易釵而弁的花木蘭、掛鬚吹火筒的周鳳英，當中有文有武，涉及生、旦、淨等不同行當的唱、做、唸、打，可見燕姐功力非凡。這成功實非僥倖，從與燕姐的訪談中，深深感受到她的成功絕非偶然，而是始於其兒時的成長經歷所鍛鍊出非凡的恆心與無比的毅力。

梁雅怡

尹飛燕談 劇與藝——開山劇目篇

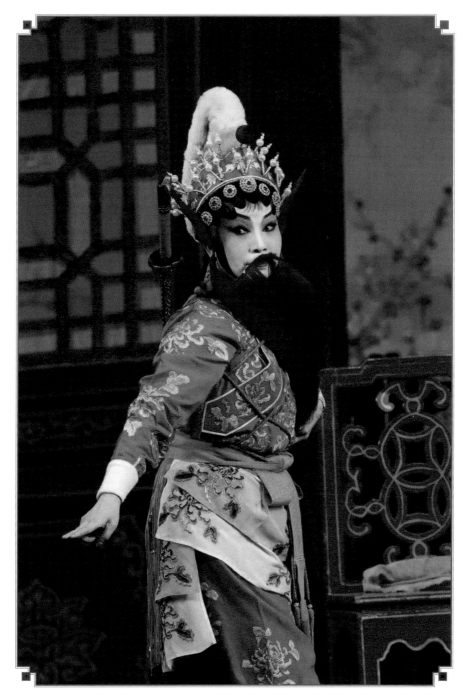

圖五：《辛安驛》中的周鳳英。　Jenny So 攝。

甲、堅毅不屈的雛燕

能與粵劇結下不解之緣，家母是玉成此事的關鍵人物。家母唐瑞，人稱「瑞嬸」，是一名不折不扣的粵劇愛好者。她自小已想學演粵劇，可是外婆不許。雖然媽媽做不成粵劇演員，但絲毫也沒有減少她對粵劇的鍾愛，所以經常都會在戲棚發現我媽的蹤影。

我年幼時，家住紅磡。而上世紀五、六十年代的紅磡，每年也有七個大型班參演神功戲，當中盡是星光熠熠的大老倌，如：白玉堂、新馬師曾、何非凡、任劍輝、白雪仙、麥炳榮、芳艷芬、林家聲等。記得我兒時的一項重要任務，便是替媽媽在每天下午四時許到戲棚「佔據」有利位置，待媽媽下班到戲棚安坐後，我便「功成身退」。

媽媽在承辦警署的洗燙制服工作之前，是在紅磡警署附近經營粥品的流動小攤檔

尹飛燕教 劇與藝──開山劇目篇

二六

的。所以紅磡警署內的警員也會不時來買些粥品，久而久之，有些警員與我們熟絡了，亦見媽媽的流動小攤檔收入不太穩定，於是提議媽媽承辦警署內的洗燙制服工作。承辦了洗燙工作後，我們全家人就搬進了紅磡警署內居住。警署內的洗衣房極大，這也成了日後我用來練功的好地方。最初的時候，我只是負責紅磡警署內洗燙衣服的生意愈做愈大，繼紅磡警署，我們亦承辦了油麻地警署、何文田警署，甚至是較遠的青山、粉嶺等警署的洗燙工作。所以，我在大約七、八歲的時候，已與姐姐一同處理一整個警署的洗燙工作了。由於經常出入於警署，警署內每個人也認識我。有一次，一位警官的妻子何飛霞，她亦是一位著名的歌伶，看到我拿著之前隨媽媽到電影院看粵語戲曲後，媽媽花兩毛錢買給我的「戲橋」在唱。雖然我看不懂戲橋內的叮板，但卻唱得「啱音啱板」，於是她便力勸媽媽讓我學唱粵曲。可能學粵劇和粵曲是媽媽自小的夢想，且她見我只是看過那電影一次，回家後竟然能憑記憶將戲內曲文唱得頭頭是道，應該是對粵曲有點天份，於是便聽從了何飛霞的意見，替我找粵曲老師學藝，展開我的演藝人生。

省開支，當時大約四歲的我，便與哥哥一同幫忙一些簡單的洗燙工作。其後洗燙衣服的

在我十二、十三歲的時候，媽媽在哥哥的朋友張寶慈的介紹下，替我找到粵樂名師——王粵生師傅來教我唱粵曲。那時不是太多粵劇學院，所以是由師傅上門授課，每天上一節一小時的課，每星期共上五節課。王粵生師傅平日和藹可親，可是當他拿起梵鈴上課時，卻頓時變得十分嚴肅認真，我曾見師傅用梵鈴弓打在表現未如理想的同學的頭上，所以我在上課時，都不敢掉以輕心，生怕成為下一個被老師「重點處理」的學生。下課後，我在幫忙警署洗燙工作的同時，不忘溫習師傅課堂所教。媽媽為了讓我提升學習成效，在家境不算富裕的情況下，仍為我購置了一部「雅佳牌」錄音機。在那個年頭，能擁有一部錄音機已是難能可貴，何況是一部大品牌的錄音機？可見媽媽是多麼想我學好這門藝術。因我讀書不多，所以老師在教唱粵曲的同時，亦會教我認字、講解曲文的意思，更重要的，是教授粵曲的格式，為我奠下良好的唱功基礎。因為從前的粵劇劇本，甚少標示叮板和工尺，只有一段段的文字，有了這基本功，令我可以順利處理劇本的唱段。

尹飛燕談劇與藝——開山劇目篇

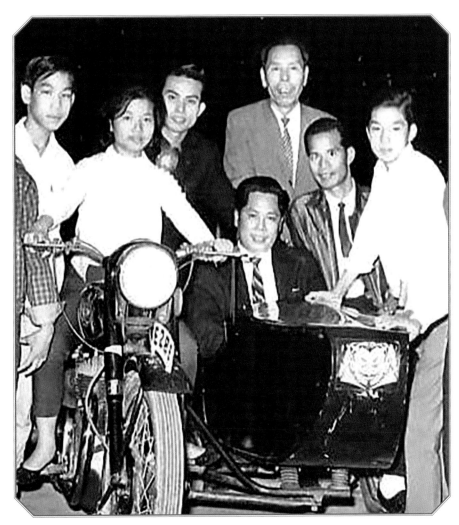

圖六：左起：勞雲龍、尹飛燕、劉永全、王粵生師傅（中坐者）、吳公俠師傅、
文彩聲、新劍郎。

跟師傅練唱一段時間後，師傅覺得我好像有點停滯不前，所以帶了他另外兩個徒弟：南鳳師姐和高麗師姐來一起上課，希望讓我觀摩學習。我當時大概從早上十一時習唱，下課後，我都會替師傅拿著梵鈴，乘坐他的電單車，隨他到下午一時開始的歌壇作觀摩學習。我還記得著名音樂領導劉建榮的父親劉潤鴻師傅也是歌壇的樂師，他覺得我常靜靜地坐在一旁學習，也挺乖巧，故每當有演出者因事未能演出時，便著我預備一下，讓我頂替那因事未能演出的演唱者，這著實為我增添了不少實踐的機會。

記得那時王粵生師傅視我如女兒般，非常用心教我。在我外出接班的時候，由於台期很密，已沒什麼時間找王粵生師傅幫我上課，但每當我遇到唱曲上的問題，只要向師傅「求救」，他定必來我家幫我練唱。

學唱粵曲後沒多久，因同門的南鳳師姐及高麗師姐其時隨吳惜衣師傅學粵劇，所以王粵生師傅也提議我也去跟從吳惜衣師傅學戲，由一些粵劇的基礎知識開始學習。我的粵劇「開山師傅」——吳惜衣師傅是一位男花旦，還記得媽媽第一次帶我到吳師傅家

尹飛燕教劇與藝——開山劇目篇

三〇

中拜訪時，碰巧有一來訪客人按門鈴，我當時看見師傅以花旦嬌俏的語氣來應門：「嚓喇」，然後像花旦般婀娜地去將門打開。我當時第一個感覺就是這一個男人為什麼比女人還要女人？其後，我從吳師傅身上，體會到作為一個好的演員，是應該將藝術與生活結合，做到「源於生活但高於生活」。我當時是由吳師傅親自個別教授的，每星期上課五天，每天上課一小時。吳師傅主要教了我一些花旦的基本功，亦教了我全套例戲《六國大封相》。為了令媽媽、師傅們滿意，我在幫忙洗燙工作的同時亦加倍努力練習，就好像學習「跳羅傘」的時候，我也花了不少心思去研究，例如：跳羅傘架時應該怎樣拿絲巾才好看？眼神應如何運用？身段姿勢應該怎樣才美？下了一段日子苦功後，終於開始聽到師傅對我的讚賞，媽媽亦為此感到高興。而我亦因此學懂了只要不怕艱辛，堅持苦練，終可成功的道理，這令我畢生受用。

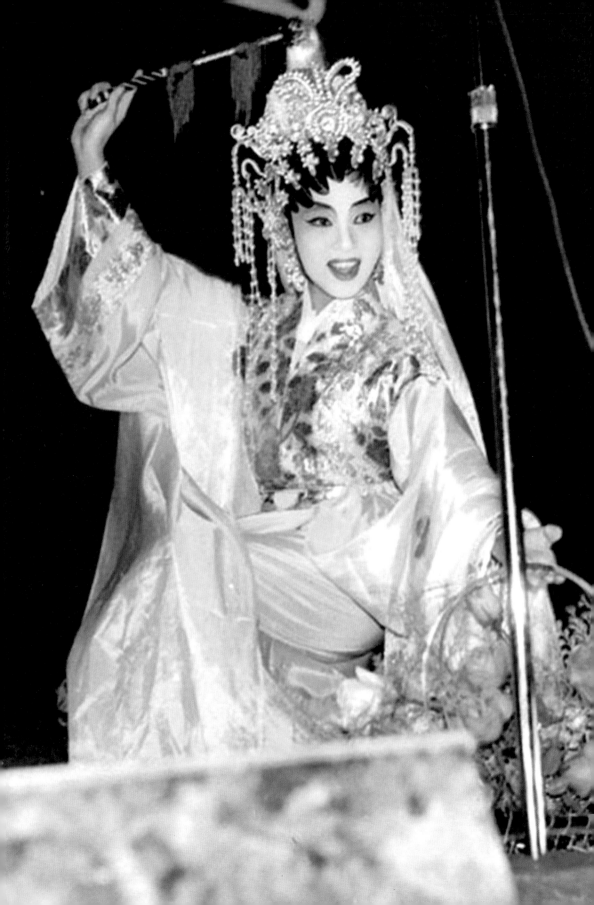

乙、舞台上的翩翩新來燕

在跟從吳惜衣師傅學習一段日子後，我跟從了吳公俠師傅學藝。其時，吳公俠師傅門下有一個以年輕演員為骨幹的劇團，同屬吳師傅門下的有新劍郎（田哥）、與田哥拍檔的麗影儂、白俊文、羅俊偕、勞雲龍及常於歌壇（粵曲茶座）演出的曾少卿等。由於當時大家都是十多歲，於是組成的戲班便稱為「神童班」。那個時候，吳師傅門下的每個人都已經學了很多齣劇目。所以當他們在為演出排練的時候，我只會在旁邊觀摩，而師傅亦會從旁教我一些鑼鼓點。

〈昭君出塞〉

我在學會了怎樣唱〈昭君出塞〉後，就迎來了首次踏足舞台的機會。紅磡區的街坊福利會，每逢觀音誕必會籌辦粵劇演出。猶記得我首次演出折子戲〈昭君出塞〉的場合，是為慶祝農曆二月觀音誕而在紅磡觀音廟附近搭建的戲台上。當時，媽媽不單止花錢幫我租了一套戲服、聘人幫我化妝穿戴、邀請了一位龍虎武師替我帶馬，更於演出後，自掏腰包宴請一班她特意邀請前來觀看女兒演出的朋友。雖然花費不少，但喜見女兒在台上的表演似模似樣，並贏得了觀眾的拍掌喝采，媽媽心底裡倒是萬分雀躍的。而我，亦因為演出後所得的成功感，由原本只是順應媽媽的安排而學戲，變成因為對粵劇產生了興趣而繼續學戲。

「神童班」

因嘗過演戲的成功感而增添了學戲的興趣後，學戲的效能果真提升不少。不久我也加入了吳師傅的「神童班」參與演出。圖七是我其中一篇收藏多年的剪報，是有關我演出的報導，惟年份及報章名稱未有記錄。報章中言道：「……日前紅磡街坊福利會遊樂場開幕，飛燕被邀參加一套獨幕劇……」，在另一篇《華僑日報》的報導中，寫有「紅磡街坊會遊樂場」是於一九六二年九月二十六日開幕的（見圖八）。屈指一算起來，原來我已從藝六十年了！我一邊翻看並重新整理這些昔日舞台演出的剪報資料，腦海就想起過往演出的點滴，喚起我很多的回憶，就好像是不久前發生的事一樣！圖九亦是我收藏多年的剪報，當中寫著我有份參演的《七殺碑前並蒂花》，就是我加入了吳師傅的「神童班」後，第二齣擔演的長劇。剪報上寫著是：「中醫師公會為籌募善款賑災……」，那次所賑的是什麼災呢？由於當年留下剪報時未有記下年份，我憑著記憶並

翻查了一些資料（見圖十），終於想起，原來那年是一九六二年，記得當時颱風溫黛襲港，之後很多團體都發起了賑災籌款。那次的演出，就是中醫師公會為籌募善款以幫助受溫黛影響的災民而舉辦的遊藝大會。其實除了天災需要籌募賑災善款外，香港上世紀六十年代初正步入急速發展的時期，地區多藉舉辦遊藝大會來籌募善款以作發展及改善民生的經費，而這些籌募經費的遊藝大會又多有粵劇的演出，所以這些籌款大會便成為我吸收舞台經驗的重要場合。

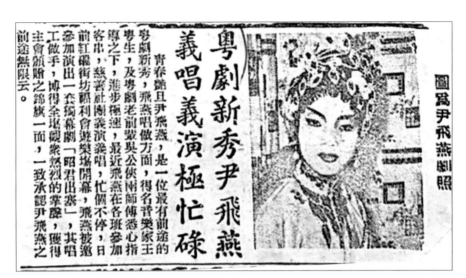

圖為尹飛燕劇照

粵劇新秀尹飛燕
義唱義演極忙碌

青春諳且尹飛燕，是一位最有前途的粵劇新秀，飛燕唱做方面，得名音樂家王粵生，及粵劇老前輩與公俠南師傳悉心指導之下，及進步極速，最近飛燕在各班參加客串，慈善社團義演義唱，忙個不停，日前紅磡街坊福利會遊樂場開幕，飛燕被邀參加演出一套揭幕劇「昭君出塞」，其唱工做手，博得全塲觀衆怒視的掌聲，應得主會頒贈之錦旗一面，一致承認尹飛燕之前途無限云。

圖七：早年報章報導演出的資料，惟年份及報章名稱未有記錄。

紅磡街坊會
兒童遊樂場
演講台廿六開幕
有演講又有歌舞

紅磡三約街坊會，兒童遊樂塲內與趣街坊諮詢，定於本月廿六日下午六時舉行開幕典禮，敦請副華民政務司何禮璇主持揚幕，世界道德重整會香港區代表蔡貞人主體「道德與人生」，是晚八時舉行遊藝助興，節目豐富，計有：（一）粵劇樂餘歌樂園演唱名曲。（二）童星吳影麗表演舞蹈。（三）陳斗師傳領導變新出洞，（四）天慈粵劇樂院全體優秀進員主演「呂布」，（五）諧劇，（六）放映交通安全智識影片，（七）飛鵬溜冰表演。欲迎坊衆參觀。屆時兒童遊樂塲，當有一番熱鬧也。

圖八：一九六二年九月二十五日的《華僑日報》，報導「紅磡街坊會遊樂場」於一九六二年九月二十六日開幕。

吳公俠領導梨園新聲神童劇團演出

修頓球場遊藝大會開幕

今起舉行一連三晚節目豐富包羅萬有

林小燕剪綵許翹楚許柳開演游龍戲鳳

中醫師公會為濟萎蔣歙眼炎而舉行之遊藝大會，今（二十）日晚起一連三天，假灣仔修頓籃球房盛大舉行，節目包羅萬有，有粵劇，諧劇，紅伶歌星獻唱，國技，醒獅等，今晚七時半揭幕，由十二位紅伶影星參加剪綵，參加剪綵者有蘇少棠，李寶瑩，林小燕，鄧碧雲，程榮測等，八時半上演粵劇，由許翹楚與許柳開台演播鼓粵劇「游龍戲鳳」，請出粵劇名宿吳公俠領導之梨園新聲天才神童劇團擔綱，第一齣為「七殺碑前並蒂花」，由神童新劍郎，潘少瓊，尹飛燕，白俊文，吳嘉玲，黃麗芳合演，第二齣為「昭君出塞」，由曾少輝，黃麗芳合演，是晚由名音樂家王粤生拍和，預料三晚定有一番熱鬧也。

圖九：加入吳公俠師傅所領導的「神童劇團」，並演出長劇《七殺碑前並蒂花》。

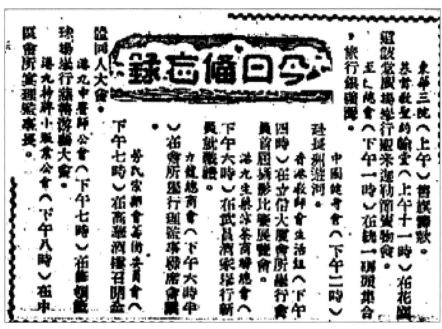

圖十：一九六二年十月二十日的《大公報》，上有「港九中醫師公會在修頓籃球場舉行慈善遊藝大會」。

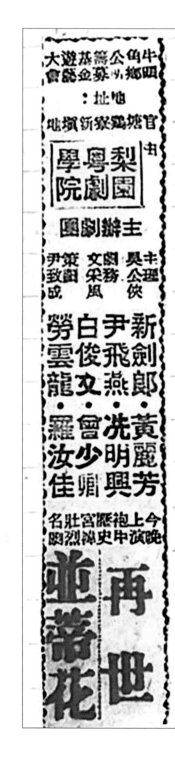

（圖十一至十五：香港上世紀六十年代初正步入急速發展的時期，地區多藉舉辦遊藝大會來籌募善款以作發展及改善民生的經費。）

圖十一：牛頭角鄉公所於一九六三年八月舉辦了為期一個月的籌募基金遊藝大會。

尹飛燕談劇與藝——開山劇目篇

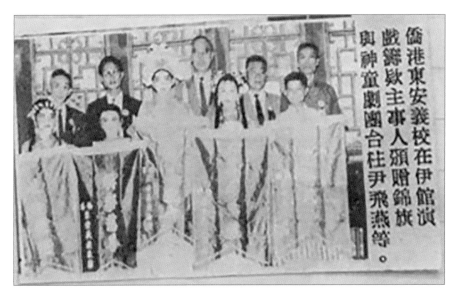

圖十二：一九六三年七月二十五至二十七日在伊館為「僑港東安義校籌款演出」。

圖十三：《華僑日報》報導一九六三年七月二十五至二十七日在伊館舉行的「僑港東安義校籌款演出」。

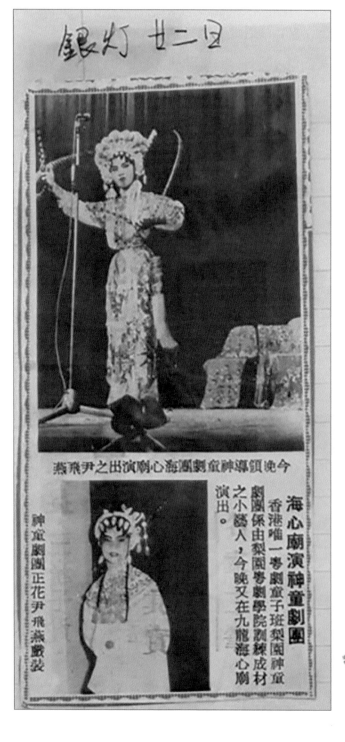

圖十四：一九六三年十月二十二日《銀燈日報》刊登「香港復禮興仁學會籌募福利基金演戲大會」的演出。

尹飛燕談劇與藝——開山劇目篇

香港復禮興仁學會籌福基金演戲大會

在海心廟遊樂場演出

梨園神童劇團

新創劇飛郎　尹俊文聲　白麗蓉芳　冼劍文　黄蕭芳　梁小梨　羅俊佳　雲

陳甘樹　・周芳芳客串

導領：吳公俠　・曾會超

策劃：尹致成

一連三天上演名劇

・二十晚・

再世並頭花

・廿一晚・

十萬　銅駝　鎖玉　關。

圖十五：有關「香港復禮興仁學會」於一九六三年十月舉辦籌募福利基金演戲大會演出的廣告。

「錦棠紅劇團」神功戲的機遇

在吳公俠師傅的「神童班」一段日子後，媽媽認為「神童班」本身已有自己班底，我作為後加的一個，很難長期的在那裡「掛單」，所以開始替我接一些外面戲班的「介口」（演出機會）。記得其中一次到外面參與的戲班，便是「錦棠紅劇團」，那次是一九六五年農曆三月廿三日元朗區天后誕神功戲的演出，我接的是跳羅傘架。那是一個陣容十分鼎盛的戲班，計有一哥（陳錦棠）、棠哥（蘇少棠），復有正印花旦李紅、第二花旦陳露薇、武生非叔（張醒非）、丑生許英秀等。而劇團之所以名為「錦棠紅」，就是因為有陳「錦棠」、蘇少「棠」及李「紅」，故命名為「錦棠紅劇團」。以我一個梨園新人，有機會到一線老倌的戲班參演，的確是一個難能可貴的演出機會。

到演出當天，第三花旦說那角色的曲太多，記不了，所以不肯上台演出。梁品（那

一台戲的提場）知我懂唱粵曲，亦曾參與神童班的演出，於是著我頂替第三花旦演出《雙龍丹鳳霸皇都》的第三花旦。我當時很害怕，因為《雙龍丹鳳霸皇都》的三幫花旦，在頭場的戲份很重，我怕應付不來，所以一邊妝身一邊在哭。當一哥（陳錦棠）回來時，看見我哭，便問身邊的人為何這小妮子一邊妝身一邊在哭呢？當一哥得知我不停在哭是因要頂替三幫花旦的演出而感到害怕後，便來跟我說：「小妹妹，不用怕，演出時有什麼不懂唱的，只管望著一哥，我就會幫妳唱；如果忘詞的，也只管望著一哥，一哥替妳說。不用怕，只管放心做便可以了！」「可是我都是震呀！」「不用震，一哥比膽妳！」有了一哥這句說話，就如獲得定海神針一樣，頓時可以安下心來去演出。《雙龍丹鳳霸皇都》的第三花旦在頭場的戲份很重，介口亦比較多，我在第一場的主要對手戲是與非叔（張醒非）演，劇情講及我和非叔一起設計謀害正印花旦，怎知我還未交代設計謀害的劇情，非叔便以為那部分的戲已完成，將我拉了下場。那時候，我也不知哪裡來的急才，將非叔拉出台口，繼續完成我還未交代的劇情，說道：「我們還要想想辦法怎樣設計嘛！」一哥（陳錦棠）看到了我這種靈巧的「執生」能力，覺得以我這小小年紀，竟然在「臨時拉伕」下，仍對自己要演的介口熟稔，心中暗暗稱許。到了當晚

煞科時，明天飾演《洛神》的太后又說不肯反串而推演。於是梁品又著我頂替那演員演《洛神》的太后。這次我更害怕了！我從來也沒有演過老角，更何況《洛神》中的太后，是一個戲份極重的角色，這次我更心驚膽戰。一哥見狀，便問發生何事，當他了解過後，便過來向我說：「小妹妹，不用怕！你就好像今天那樣演就可以了。你遇到唔識做嘅，妳就望住一哥，如果一哥不在台口，妳就只管望住棠哥（蘇少棠）便可了。」

「可是我不懂化老角的妝啊！」「靚嘅、靚嘅，做一個靚太后，不用化老妝。」「我又沒有戲服……」「搵人拿套最靚的戲服比阿燕。」於是我又演了《洛神》的太后。到了第三天，我又被安排了去飾演《隋宮十載菱花夢》的小德。我說：「我不懂唱平喉腔的。」一哥再對我說：「不用怕，妳明天回來的時候，我先教妳，學好了才出台演出。

妳只跟棠哥演對手戲，棠哥會帶著妳演的，不用怕！」就是這樣，我就由原本只是客串跳羅傘變成做了幾天「有位去」的演員。到了最後一天，我因為之前已接了其他地方的演出，所以沒有回「錦棠紅」。在最後一天回「錦棠紅」時，一哥跟我媽媽說：「您帶阿燕去啟德遊樂場找徐時，您跟徐時說，是一哥叫您帶阿燕來的，他就會知道怎樣處理了。」之後，媽媽認為我應該先打好基礎，且亦不想別人說我是靠一哥的關係才能入啟德遊樂場演出，所以安排了我繼續回到荔園遊樂場演出。

元朗祝天后誕 聘錦棠紅演出

元朗十八鄉居民暨二十五個花炮會團，每年一度演慶祝天后誕，今年假定下月廿一（農曆三月廿）日舉行，屆時假定元朗戲院負責人蔡創業、陳秀、林彥每標挺與十八鄉公所互商合約作實。班方主事人標挺與「錦棠紅」劇團合約。錦棠紅劇團合柱名單，計文武生陳錦棠，正印花旦李紅，小生陳燕棠，邦花英顯梨，武生賂少新棣，丑生賂少駒，白牡丹（陳錦棠、陳燕棠）組成，採用「錦棠紅」為班牌。客串演出，「艷女情顧假玉郎恩」、「變龍丹鳳麗皇都」、「紅菱巧被艷無頭案」，多部紅名劇按次演出。（蕩）

圖十六：一九六五年三月二十六日《華僑日報》有關「錦棠紅劇團」於元朗天后誕演神功戲的報導。

陳老一與師爺棠 錦棠紅再結台緣

年前，陳蒟棠和賂少棠兩師徒在堂皇劇團挾手登台的時候，一哥省黨栽培新血，家穎已居次席，相顧師爺棠攝正頭牌，當時圈內人對陳老一遺項權護門徒作風，極為讚許。

日昨，班政家梅挺組成一錦棠紅劇團，分別割腔陳錦棠、蘇少棠兩師徒加盟助陣，結果水到集成。但當老一接受班方定金時，曾堅明仍採取堂皇劇國已往蕭洪，因此，老一朗上演慶祝天后誕神功戲，一定蓐歷廿二晚開入元再度義護師蓐棠，又將重見。

對於排名問題，曾堅明仍採取堂皇劇國已往蕭洪。

據悉，錦棠紅劇團合柱名單，除陳錦棠、蘇少棠擔蓐文武生亞盟菲嘩，首夕先演六國大封相，橫演一隋宮十載菱花夢」，丑生許英秀、賂少駒、武外，尚有花旦李紅、陳艷薇、白牡丹、合期五日。（蕩）

圖十七：一九六五年四月五日《華僑日報》有關「錦棠紅劇團」於元朗天后誕演神功戲的報導。

尹飛燕载 劇與藝

—開山劇目篇

尹飛燕參加

女兒香錦棠紅

花衫忙人尹飛燕，甫自大埔演罷歸來，又被深碧雲「女兒香」劇團之邀，参加「六國大封相」排車。

今天天后題，由陳錦棠、蔡少棠，雲薇、李紅等糟成之「錦棠紅」劇團，亦邀尹飛燕参加，在元朗大阪頂煥神廟，麗煬宏大貫合演出，交四日五夜九龔殿演出，劇目廿三晚演「笛鳴金成錦棠紅」廿四日，夜演「洛神」，演「隋宮十載菱花夢」，以次是「艷麗丹鳳動盟弦」，「魂斷了情」，「偷文叙三氣柳光開」，「紅菱巧破無頭案」，白戲如十娥菱花夢」，裕海樓，雄」等，由尹飛燕担正印。

圖十八：一九六五年四月二十四日《華僑日報》有關我參與「錦棠紅劇團」演出的報導。

荔園遊樂場

那時的荔園遊樂場，多演一些如《劉金定斬四門》的古老排場。古老戲其實是打好粵劇基礎的重要元素，因為它們以排場為主，曲詞不算太多。所以如果能夠熟習一些古老戲，有利往後在外接班演出，這也是媽媽想我到荔園再多學習一段日子的原因。荔園劇場其時由黃嘉華、黃嘉鳳、黃嘉寶三姐妹負責文武生、正印花旦及三幫花旦的崗位。荔園劇場演出是沒有特別排戲的，所以我是透過演出來學習古老排場。由於我當時是擔任二幫花旦，而正印花旦及三幫花旦是兩姐妹，她們已熟知對方會怎樣演出，所以我在演出時，便要打醒十二分精神留意正印花旦及三幫花旦的做法，以免出錯。在荔園劇場演出了大約兩個月的時間後，有戲班正式聘我擔任二幫花旦，而啟德遊樂場的班主也邀請我到啟德遊樂場作定期演出，於是我便開始在啟德遊樂場作另一層次的演出學習了。

與此同時，媽媽見我的演出量開始增多，加上家中的洗燙生意亦漸入佳境，所以每當有聘我的班主對我媽媽說有新劇上演，需要為我置服裝行頭時，媽媽亦樂意為我花錢添置。雖云家中生意漸佳，但始終置裝的費用不菲，所以媽媽想到了以「月供」的方式來為我添置戲服。媽媽跟戲服店的老闆說：「老闆，我每個月固定給您付錢，就算我女兒沒需要做戲服的那個月，我都給您付錢，您只需按我女兒的需要給她做戲服。」所以，媽媽就是這樣逐件戲服為我添置。而我當然亦盡量為媽媽省錢，所以在戲服的設計上，都會盡量是一套戲服能配搭多種不同的穿法和用途，例如訂製小古裝時，只需多做一對袖包和一條褲，便可以作「小打扮」去使用。

圖十九：一九六五年一月三十日《華僑日報》刊登「美麗華劇團」在荔園遊樂場的演出消息。

啟德遊樂場

當媽媽安排我去啟德遊樂場演出時，當時在那裡的負責人便立即向我媽媽說：「您們終於來了。」看來，自從一九六四年四月演罷錦棠紅劇團的演出後，一哥真有將著我媽媽安排我到啟德遊樂場演出一事與啟德遊樂場的主事人提及過。於是我在一九六五年五月時，在啟德遊樂場作短期的演出（見圖二十及圖二十一）。到一九六六年三月開始，我才在啟德遊樂場及日後的珍寶戲院作長期演出（見圖二十二及圖二十三）。

由於我的演量日增，媽媽為使我能專心演出，所以事無大小都會為我妥善地一一安排好，不用我去操心。甚至是一切交際應酬，都有媽媽代我操勞，我只需乖乖地按照媽

尹飛燕漸走紅

旬前與燕少棠鄒綺影結合線，演出馬交堂皇劇團，日塲正印，夜塲雙花，艷旦尹飛燕，回港後，戲衣甫卸，故通日尹伶應新劍郎，官聚飛，翻俊佳，尹鳳鳴等演「帝女花之庵堂會」及單人演出「天女散花。」觀眾鵑譽，許寫後起之秀。

圖二十：一九六五年五月二十一日的《華僑日報》報導我於同年五月在澳門參與「堂皇劇團」的演出後，於五月十九日在「啟德遊樂塲」演〈天女散花〉。

艷旦尹飛燕演天女散花

圖二十一：一九六五年五月二十三日的《真欄日報》報導我於同年五月在澳門參與「堂皇劇團」的演出後，於五月十九日在「啟德遊樂塲」演〈天女散花〉。

尹飛燕啓德登台

勝豐年拍阮兆輝

飛燕加入該場「勝豐年」劇團任台柱花旦，與拍阮兆輝，余惠芬等伶新紮師姐尹飛燕，自信，昨夕起已在啓德粵澳門演罷返港後，台腳劇場，擔演「劍底恩仇」等首本戲，獲劇場，啓德遊樂場粵劇並常花更密。

主事人，昨以重金邀得得讚美。

圖二十二：刊於一九六六年三月一日的《明燈日報》是報導我於一九六六年三月加入啟德遊樂場演出。

尹飛燕啟德上演
約滿轉入大會堂

【少女花】

且尹飛燕，自於本月一日入新濠崗啟德遊樂場上演粵劇，與阮兆輝，余惠芬等同業粉墨登台後，似前臨光彩，演至本月底，便會一段落，因此。

尹飛燕在啟德約滿後，將轉入大會堂開演。

簽合約，期滿一月，演出聲佳，堪場滿座，亦因期限，調整陣容，暫時告退，同時該劇團亦響作廣陵散。

其叔尹致威，（粵語片導演）劉巳問該堂勾期，如無故阻，飛燕將檔啟德後又在大會堂，鑼與觀眾再見面，現仍在啟德上演中。

又其母為使飛燕有是移地方棟歇武超見，在平安大厦頂了一層樓，昨已運伏火吉室歡樓，全部份娛樂人士及記者。

圖二十三：刊於一九六六年三月十六日的《世界夜報》。報導我於一九六六年三月加入啟德遊樂場演出。

媽的安排去做好演出便可。而我也樂於接受這種呵護備至的生活模式，因為相比從前辛勞的洗燙工作，這種備受呵護的感覺真令我有點飄飄然，所以也樂於做一個乖乖地按媽媽指示生活的人。雖然習慣了這種「乖」有其弊處，例如因少與其他人接觸而變得不善交際，就正如我兒子常取笑我是「默片明星」；但「乖」的好處是令很多班主樂於聘用我，因為在他們眼中，我是一個很「乖」的演員，不會向他們像「扭計」般提條件來討價還價。所以，我初時在啟德遊樂場擔任二幫花旦時，除了一年大概演出的八至九個月外，不用在啟德演出的日子，都會有很多外面的戲班聘我演出。就例如當時在啟德的其中兩名主理人照叔（李榮照）及汝叔（梁汝），他們都是一些樂於聘用我到外面演出神功戲的班主。

在外面演出的機會也變多，當中不單在香港演出一些神功戲，如一九六七年四月二十九日至五月三日的馬灣天后誕，便與三叔（白玉堂）、芬叔（白醒芬）、八叔（羅家權）、輝哥（阮兆輝）、行哥（羅家英）、陳美玲等前輩合作，因為當時白玉堂已是六十多歲，年齡就如白玉堂的孫女般，故而稱為「公孫班」。及

後，我就獲邀到其他地方，如：台灣、新加坡、馬來西亞等地演出。

直至一九六七年的二月八日，我在啟德遊樂場正式升任正印花旦。原本，能在啟德升任正印花旦是十分值得高興的，因為那個年頭可以在啟德擔任正印花旦的，必定是其能力備受肯定，且需有一定的支持者。但就在開鑼的前幾天，父親離世了，那對我的情緒當然有影響，但作為一個演員，總不能帶著個人的情緒去表演，加上那是農曆新年的檔期，所點演的劇目都是歡歡喜喜的，所以那台戲對我而言，演來是心情矛盾，挺辛苦的。還記得當中有一段小插曲，那時新年檔期一星期只有一天休息，其他日子都是每天不同的日夜戲，即一星期大概要記十多個劇本，所以記曲對演員來說是有一定壓力的。加上因爸爸剛去世，大家都擔心我未必有足夠精神讀曲，而在那十幾個劇目中，其中有一套是《刁蠻元帥莽將軍》，當中的尾場是一場「大審」戲，正印花旦居中而坐，所以整場的主力就在正印花旦身上。當時藝名雲展鵬（即後來常任提場的陳昌）遂建議我「不如妳『擺天書』（行內術語，即是將劇本放於舞台公案之上）啦！觀眾不會見到的，妳便可看著劇本，不會忘記傳召哪個上公堂了！」其實那時我是記好了所有劇本，

尹飛燕의 劇與藝——開山劇目篇

五六

但聽了雲展鵬這麼說，又好像多一重保險，於是我便照著辦。誰料在演出期間，我多翻了一頁紙，錯傳召了未應上場的阮兆輝到公堂。原本已將劇本背得爛熟的我，就這樣平白無端地蒙上了「甩曲」忘詞之冤名！但這也只好怪自己為何不自信地拒絕別人的提議！

上世紀六十年代是我由初踏台板至升任啟德遊樂場正印花旦的藝術成長階段，現將一些較重要的演出紀錄，以列表作整理：

一九六〇年代重要演出紀錄表

一九六二年

日期	地點	劇團	劇目	其他重要演員
三月	紅磡觀音廟附近	/	昭君出塞	/
九月二十六日	兒童遊樂場 紅磡街坊福利會	梨園神童劇團	昭君出塞	/
十月二十二日	修頓球場 （中醫師公會）	梨園神童劇團	七殺碑前並蒂花	新劍郎、潘少輝、白俊文、吳嘉玲

尹飛燕談 劇與藝——開山劇目篇

日期	地點	劇團	劇目	其他重要演員
六月三十日	大會堂（崇先勵孝會）	梨園神童劇團	呂布與貂蟬	新劍郎、羅俊佳、曾少卿、勞雲龍
七月二十五日至二十七	伊館（僑港東安義校）	梨園神童劇團	古老排場	新劍郎
八月	金遊藝大會	梨園神童劇團	再世並蒂花	新劍郎、白俊文、曾少卿、勞雲龍
十月十九日至二十一日	官塘雞寮新填地遊樂場（牛頭角鄉公所籌募基）海心廟遊樂場（香港復禮興仁學會）	梨園神童劇團	十萬銅駝鎮玉關、再世並頭花、一把存忠劍、	文、勞雲龍新劍郎、羅俊佳、白俊
十月二十三至二十四日	紅磡遊樂場	梨園神童劇團	十萬銅駝鎮玉關、一把存忠劍、	文、勞雲龍新劍郎、羅俊佳、白俊
十一月二十四日	商業電台第二台	梨園神童劇團	七殺碑前並蒂花	文、梁小梨新劍郎、羅俊佳、白俊

一九六四年

日期	地點	劇團	劇目	其他重要演員
四月十日	大會堂（遡源堂雷方酈宗親會）	梨園神童劇團	威震鳳凰山	新劍郎、羅俊佳、梁小梨、勞雲龍
五月	咖啡宮殿	梨園神童劇團	樊梨花	新劍郎
八月二十八日	大會堂（東方藝術學院遊藝大會）	梨園神童劇團	樊梨花 張巡殺妾	新劍郎、羅俊佳、白俊文、勞雲龍、陳甘樹、黃麗芳

尹飛燕 談 劇與藝——開山劇目篇

一九六五年（一）

日期	地點	劇團	劇目	其他重要演員
一月二十二日	麗的映聲	梨園神童劇團	梨花罪子	新劍郎、羅俊佳、白俊、文、勞雲龍
一月三十日	荔園遊樂場	美麗華劇團	七殺碑前並蒂花	潘有聲、白牡丹
三月一日	元朗	/	/	/
三月二日	大埔松原仙館粵劇場	燕聲劇團	雙龍丹鳳霸皇都	/
三月三日	麗的映聲	/	金鳳迎春（第二場）	/
三月十四日	滘西	榮華劇團	七彩六國大封相、龍鳳喜相逢、殺妻順母報夫仇、血雁重歸燕未歸、隋宮十載菱花夢	任冰兒（正印花旦）
四月二十四日至二十八日	元朗大陂頭廣場（元朗大球場）	錦棠紅劇團	六國大封相、雙龍丹鳳霸皇都、洛神、隋宮十載菱花夢	陳錦棠、蘇少棠、李紅、陳露薇、白牡丹、張醒非

一九六五年（二）

日期	地點	劇團	劇目	其他重要演員
五月十三日至？	澳門	堂皇劇團	/	蘇少棠、鄭碧影（正印花旦）
五月十九日至？	啟德遊樂場	/	天女散花、帝女花之庵堂會	新劍郎、羅俊佳、曾雲飛、尹鳳鳴
六月十九日	澳門	/	/	/
六月	童軍總部	/	千里送京娘	/
七月八日至十日	大會堂	錦繡劇團	鼓戰笳聲、洛神、英雄碧血洗情仇、雷鳴金	伍秀芳、任劍聲、林錦棠、新醒波、李景君
七月十日後	澳門	錦繡劇團	/	/
七月二十一日	麗的映聲	粵劇樂府	蛇女恩仇（上）	/
八月	澳門	/	天女散花	/
八月四日	麗的映聲	粵劇樂府	蛇女恩仇（下）	/

一九六五年（三）

日期	地點	劇團	劇目	其他重要演員
八月十八日	麗的映聲	粵劇樂府	花田八喜	/
九月一日	麗的映聲	粵劇樂府	花田錯	/
九月十五日	麗的映聲	粵劇樂府	花田錯（大結局）	/
十一月一日至一九六六年一月十日	台北、高雄	紅棉電響劇團	酒樓戲鳳、送京娘、王昭君、漢武帝夢會衛夫人	新劍郎、尹鳳鳴、葉翠、文淑英、徐國英

一九六六年（一）

日期	地點	劇團	劇目	其他重要演員
一月十五日	九龍城警署	／	梨花收義子	新劍郎、白俊文
一月二十一至二十七日	泰園漁村	新燕聲劇團	百戰榮歸迎彩鳳（日）、威震鳳凰山（夜）、白蛇傳（日）、十萬銅駝鎮玉關（夜）、一把存忠劍（日）、胡不歸（夜）、金釵引鳳凰（日）、隋宮十載菱花夢（夜）、關公月下釋刁蟬（日）、再世並蒂花（夜）	新劍郎、梁朗天、尹鳳鳴、雲展鵬、金擎山
二月四至六日	長洲	燕聲劇團	賀壽大送子、旗開得勝凱旋還	黎家寶、盧劍虹、虹艷霞、梁朗天

尹飛燕談 劇與藝——開山劇目篇

一九六六年（二）

日期	地點	劇團	劇目	其他重要演員
三月一日至二十三日	啟德遊樂場	勝豐年劇團	劍底恩仇並蒂花、金釧龍鳳配、白蛇傳	阮兆輝、余蕙芬、賽麒麟、梁漢威、雲展鵬
四月十一日至十五日	赤柱	喜榮麗劇團	/	麥炳榮、吳君麗、白龍珠、新海泉
四月十三日至十七日	澳門媽閣廟	/	/	白玉堂、陳露薇
五月二十六日至二十九日	筲箕灣阿公巖	/	/	林艷、林錦棠
六月三日至七日	南丫島索姑灣	榮華劇團	/	劉月峰、何文煥、鄭幗寶
六月至七月	台灣	/	/	/
七月七日至十八日	澳門鏡湖、路環	燕新聲劇團	/	何文煥

一九六七年

日期	地點	劇團	劇目	其他重要演員
二月八日至？	啟德遊樂場	/	刁蠻元帥莽將軍	阮兆輝、余蕙芬、賽麒麟、梁漢威、雲展鵬
四月二十九日至 五月三日	汲水門離島 （馬灣）	興中華劇團	六國封相、洒淚還金粉、十奏嚴嵩、三氣秦始皇、萬馬擁天門、肝腸塗太廟、彩鳳戲群龍	白玉堂、白醒芬、羅家權、阮兆輝、羅家英、陳美玲

尹飛燕談劇與藝——開山劇目篇

一九六八年

日期	地點	劇團	劇目	其他重要演員
二月八、七月至十一月三日	吉隆坡、怡保	/	/	陳寶珠

一九六九年

日期	地點	劇團	劇目	其他重要演員
二月二日至五日（見圖二十四）	大會堂劇院	錦燕粵劇團	/	林錦棠
三月二十七日至三十一日	大澳	勝豐年劇團	六國大封相、蓋世雙雄霸楚城	文千歲、鄭碧影、阮兆輝、李若呆、何劍峰

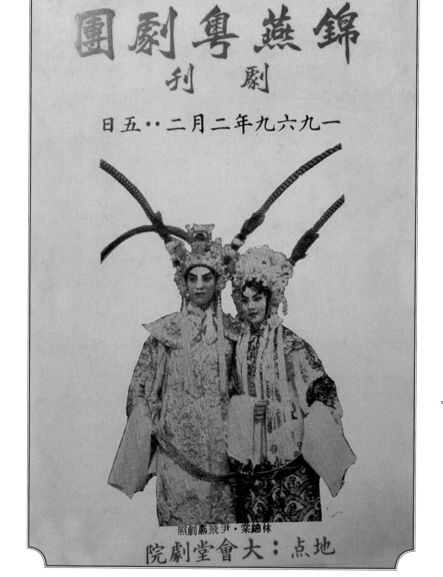

錦燕粵劇團

劇刊

一九六九年二月二日‥五日

林錦棠・尹飛燕劇照

地点：大會堂劇院

圖二十四：「錦燕粵劇團」於一九六九年二月二日至五日假大會堂劇院演出的場刊。

香港電視

Television

一六
一壹六

一九七〇年一月廿八日出版

香港電視節目一週及家庭刊物

大特寫介紹新春名片
歡樂家庭籌備接新年

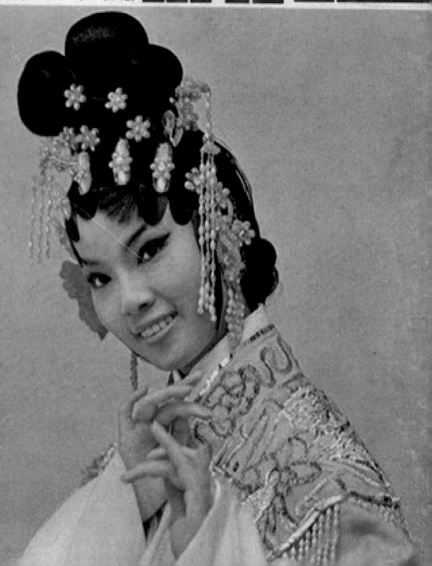

30¢

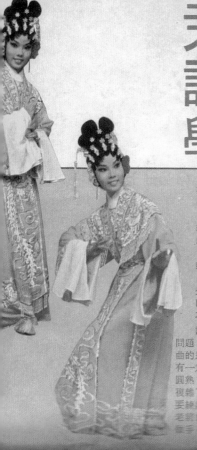

尹飛燕談學戲

她是粵劇界後起之秀，唱做俱佳，在無線電視的「曲藝大全」節目中，經常客串演出，甚獲好評。

在無線電視的「曲藝大全」節目中，經常可以看到一位客串演出的女藝員，她就是本文所介紹的尹飛燕。

尹飛燕從小就愛欣賞粵劇，每次跟母親去觀劇時，對於台上的花旦，十分羨慕。及後長大，完成了學業後，便在朋友的介紹下學習唱戲。經過了幾年的努力，她已打好了粵劇的基礎，現在常常被邀演神功戲，更經常參加巨型班的演出。

記者幸有機會，與她談及一些粵劇的問題，並甭及她學戲的經過。她說：「粵曲的運腔、唱法、板路，表示喜怒哀樂都有一定的標準，必須勤加練習，才可唱得圓熟，表達感情；學習舞台功架就更加複雜了，我學的是北派武旦，除了要練好武功底子之外，還要經常跟老師學習許多基本的架手。」

為如果大家肯認真去做，粵劇是可以大大發揚的！

尹飛燕對粵劇前途甚感樂觀，所以她和一羣志同道合朋友，參加了一個藝術研究集會，積極致力改良粵劇。

本刊記者　漁翁

「武旦最先學的是什麼？」記者問。

她說：「最先是要練習『架子』，持刀拿槍的身形姿勢，都有基本動作。『架子』練好了，然後學習『打架子』，包括『小快槍』、『大快槍』、『單刀槍』、『卅二刀』……等的對拆，熟練後始可在戲台上表演。」

尹飛燕悟性很高，她跟吳樵衣、王學生等老前輩學習了一個時期做功架，便正式登台演唱了。她富有學習精神，好學不倦，從不自滿，常常到丑生王梁醒波家中，跟梁寶珠等師兄妹勤加練習，數年來如一日。

這幾年來，尹飛燕經常和文千歲、阮兆輝合作，成績不錯；麥炳榮、鳳凰女、吳君麗等名伶組班時，也常邀她參加演出。港九各處及新界離島許多市民，都欣賞過她的演技。近年來，她的足跡更遍及星加坡與台灣，演出「胡不歸」、「樊梨花」、「慈母淚」、「洛神」等名劇。她也灌過幾張唱片，其中一張是曾在『曲藝大全』演唱的「樓台會」；另外兩張是粵語時代曲「淘氣兄妹」與「銀蘇妹」。

對於粵劇的將來發展，尹飛燕很謙卑地說：「我是後輩，實不配討論這個問題，不過，我認

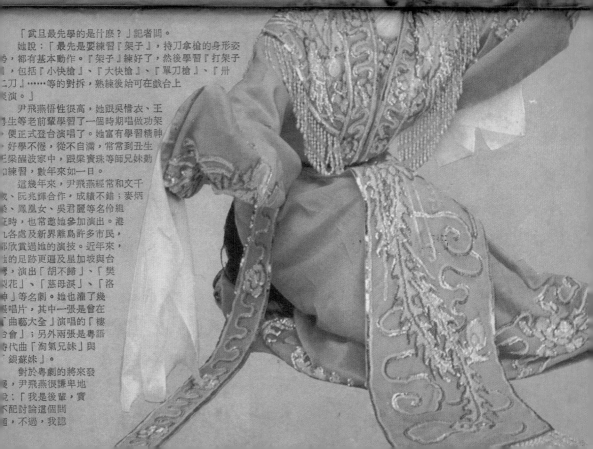

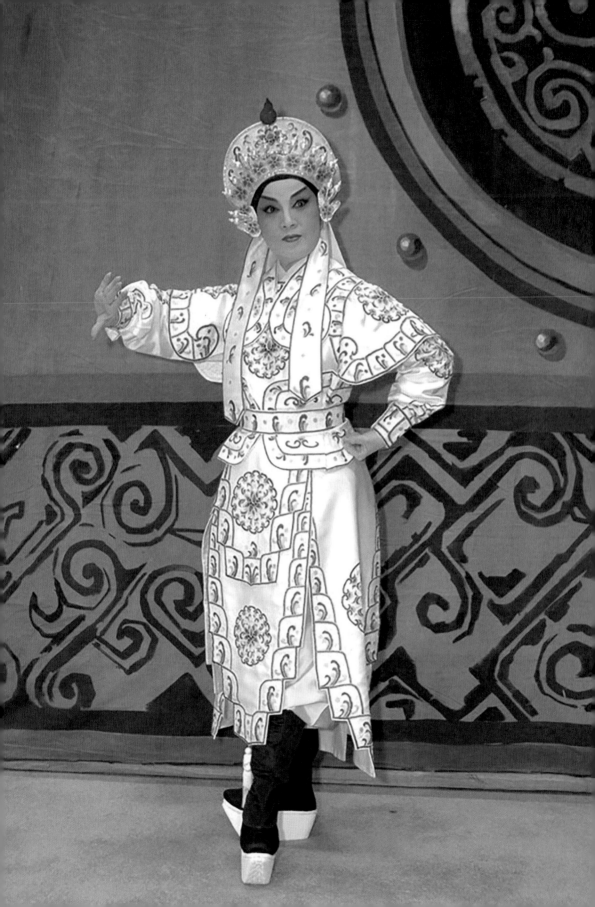

第二章

——以反串生角升正印花旦？

《花木蘭》

甲、緣起與籌備

升正印花旦的機緣

當我構思將一些重點劇目的演出心得結集成書時，腦海登時浮現的不二選擇便是《花木蘭》，因為這劇是我由二幫轉升正印花旦的首齣劇目，在我藝術生命中，別具意義。

正如自序中曾寫，我兒子德鏘形容我的藝術路有如乘坐「直通車」，因為自踏足粵劇舞台以來，我不曾試過「企毯邊」（即擔任下欄角色）。不論是最初只收取象徵式的車馬費那種寓學習於演出的階段，還是其後開始以職業演員的身份於荔園、啟德的演

尹飛燕談劇與藝──開山劇目篇

頌新聲演新戲
將在新光開鑼

【本報訊】頌新聲劇團籌演新戲「連溪河畔蓮溪血」，劇本已於月前脫稿，並於昨天開始在林家聲寓所講戲。

頌新聲劇團由林家聲、吳君麗、尤聲普、譚定坤、尹飛燕、阮兆輝等擔綱，新戲由李少芸編劇。據悉，該劇題材新穎，並在接受粵劇藝術傳統的基礎上，以新風格與觀眾見面。「連溪河畔蓮溪血」定三月二十一日在新光戲院開鑼，三月二十八日續在普慶戲院演出。

圖二十五：一九七三年二月二十八日《大公報》報導「頌新聲劇團」公演的剪報。

出，我不是任正印便是二幫。自從一九七二年獲聲哥（林家聲博士）邀請，首次參與「頌新聲劇團」於一九七三年三月假北角新光戲院的演出開始，我有好一段時間擔任二幫花旦。

記得在那段時間，我們一班人在沒有演出的時候，早上到聲哥家吃飯、講戲、排練。那段時間是我在演藝方面得益最多的時間，而且亦是最令人懷緬的一段開心時光。

那到底為什麼我會突然選擇由二幫轉升正印花旦呢？那得由梁漢威（威哥）的一句說話說起……

七十年代末至八十年代中的香港粵劇圈沒太多活躍於舞台的正印花旦，在客觀環境上，無疑是一個升任正印花旦的良機。其時如卿姐（羅艷卿）、女姐（鳳凰女）和麗姐（吳君麗）已移民或是處半退休狀態，鮮有演出。而經常有演出的只有寶姐（李寶瑩）和逑姐（陳好逑）等幾位花旦。縱有客觀環境的良機，但亦沒有促使我萌生升任正印花旦的念頭。常言有機無緣難成事，我升任正印花旦的緣，是由威哥（梁漢威）帶來的。

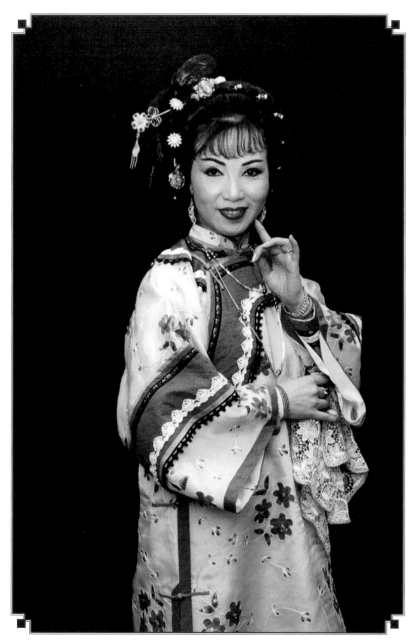

圖二十六：參與「漢風粵劇研究院」演唱會。

一日，威哥對我說：「燕，有朋友著我問妳是否沒飯開？為何什麼人叫妳，妳也替她做幫花？妳是否也是時候考慮升任正印？妳會訂我做正印？」威哥說：「當然！我現在也常訂妳做正印的呀。」作為二幫花旦，我當然是要盡力做好綠葉的角色，但威哥那番看似的戲言，也無疑是啟發了我去思考藝術路上的方向。就在那一、兩年間，我不時思索威哥那番說話的可行性。思考點不單在於個人藝術水平層面是否足以應付，亦包括經濟及心理的層面。在審視個人藝術水平層面的條件與經驗時，自信確是比一些當時剛冒起的正印花旦有更佳條件；在經濟層面上，則需要評估一下若果我轉任正印花旦，短期內當不會如擔任二幫花旦般有密集的台期，我的經濟條件又是否足夠用於這「過渡期」？這由於當時很多班主喜歡訂我埋班，可能因為我從母親處學得一種「古道熱腸」、「不怕蝕底」的心態，班主們覺得我既「聽話」又「肯蝕底」，所以都樂意聘用。記得六哥（麥炳榮）也曾說過，不要怕「蝕底」，何況每次演出都是一個與觀眾接觸的機會，對演員來說還是有利的。所以我也學得這種「不怕蝕底」的精神，而這確令我任二幫花旦時，有密密的台期，自然經濟條件尚算充裕。加上我不喜交際，故不用花額外金錢於社交應酬，自然在經濟方面沒甚後顧

之憂；在心理層面的考慮方面，我相信每個熱愛舞台的演員，都希望能夠成為主角，所以應該沒有演員不喜歡擔任文武生或正印花旦。但若果這只是一個一廂情願的想法，而沒有觀眾、班主的支持，最終也需要再任二幫花旦。倘若這情況真的出現了，我能接受嗎？在認真思考過後，我認為自己已有足夠的心理準備，況且我覺得人是應進步、應向前行的，當時的我已投身粵劇圈達四份一個世紀，也應該讓自己邁進事業上的另一階段，締造為更高的目標而努力的空間。於是就在這機緣下，我作了升任正印花旦的決定。

圖二十七：一九八八年四月四日的《華僑日報》報導我升任正印花旦的消息。

「金輝煌劇團」的成立

既然決定了嘗試升任正印花旦，下一步要考慮的，就是決定「班牌」及邀請班中兄弟姐妹「埋班」。在我擔任二幫花旦期間，也會於我和輝哥（阮兆輝）組成的「輝煌粵劇團」擔任正印花旦。但當時我沒有以「輝煌粵劇團」作為升任正印花旦的班牌，而是決定組成「金輝煌劇團」，以作為我正式卸任二幫花旦、升任正印花旦的班牌。由於是成立新的劇團，會增加各樣經費及營運成本，故此在可能的情況下，盡量減省劇團的開支。猶記得當年邀請英姐（朱秀英）、細女姐（任冰兒）、大佬（人稱仔哥的吳仟峰先生，因我、仔哥、謝雪心、丁凡及唐彪同契琴姐（李香琴）的表姐為契娘，所以我稱仔哥為「大佬」）參與「金輝煌劇團」的演出，他們都對我十分幫忙。他們知道我第一次起班，很多事情都要兼顧，故此都著我只顧盡力演出便可，薪酬多寡不成問題，隨便封一個紅包便可。他們這種不計較的仗義襄助，令我至今也銘記在心。所以在我升正印花

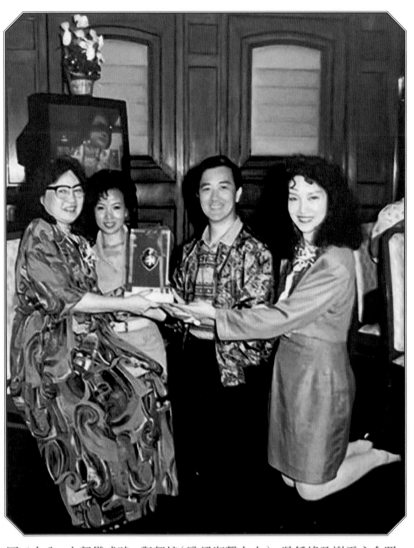

圖二十八：上契儀式時，與契娘（歐梁淑馨女士）、吳仟峰及謝雪心合照。

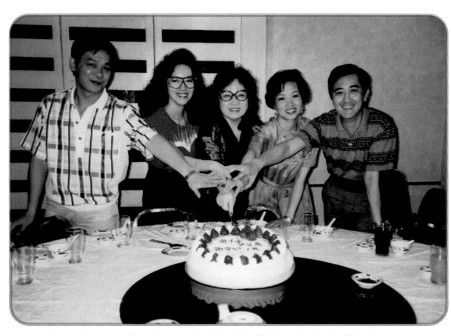

圖二十九：與丁凡、謝雪心、契娘（歐梁淑馨女士）、吳仟峰合照。

旦後，有一次英姐（朱秀英）擔任正印花旦，邀請我飾演其母親，我也二話不說便答應了。這正是因為有感當日班中兄弟姐妹的支持，我也應該義不容辭地在英姐有需要時作出回報。

在新成立的「金輝煌劇團」中，我主要負責劇團內的各樣行政事務。對我成長略有認知的人，都會知道我自小可算是溫室長大的，因為自從投身戲行，都是母親幫忙打點一切，我回戲班便只在自己的箱位，演出下場後，便回箱位拉上布帳，甚少與其他人作演出以外的溝通。圍繞在我身邊的只

有媽媽、叔叔、叔叔的女兒及我的衣箱四人而已。還記得有一次需要到位處灣仔的麗的呼聲拍劇，但當天媽媽沒空陪伴我去，於是找了當時同是居住油麻地的毛強叔（賽麒麟）陪伴我去灣仔。當我和毛強叔到達麗的呼聲後，工作人員看到一向只由媽媽陪伴的我，身邊竟然有一俊男相伴，便戲弄我說道：「哦，你學人拍拖，我告訴你媽媽。」當時我欲急於澄清，但又不知如何辯說，於是毛強叔說：「我們是老表。」豈料這答案反惹來進一步的嘩然：「老表？咁仲衰！」毛強叔頓時醒覺剛才的回覆有極大「漏洞」，以致人家向我們「再將一軍」，於是毛強叔立即回說：「我們是姑表，不是姨表！」這才把事件平息。自此，我也改稱毛強叔為老表，而我的兒女也稱他為毛強舅父。雖然這往事只是笑話一則，但從中可見，我在別人眼中，也就是一朵溫室小花。所以在後來的訪問中，曾有人問及當年我的「溫室成長經歷」，會否成為我處理「金輝煌劇團」行政事務時的絆腳石？而我則覺得這對我處理劇團事務而言，沒什麼影響。因為當時有很多需要我作人事溝通的相關崗位，都是由一些陪伴我一起成長的相熟二代（一向疼錫我的圈內前輩的子女）負責。例如劇團的中樂領導是著名掌板高根叔的兒子高潤權，他的父親高根叔是我任二幫時期，因經常合作而相熟的；提場

是輝哥梁曉輝，他是仙鳳鳴劇團及雛鳳鳴劇團的提場；還有就是音樂領導劉建榮，其父劉潤鴻師傅在我隨師傅王粵生到歌壇觀摩學習時，已對我疼愛有加；撰寫劇本的是德叔（葉紹德）及輝哥（阮兆輝）。可見劇團中的骨幹成員都是一些看著我或是陪伴著我一起成長的前輩或同輩，加上我籌組「金輝煌劇團」時亦算年輕，他們都樂意對我加以提攜和幫助。

為何以花木蘭為首次擔任正印花旦的角色？

除了籌組新劇團，另一個費煞思量的問題，就是演什麼劇目才可令觀眾對尹飛燕升任正印花旦有深刻且眼前一亮的感覺呢？我當時的排練老師，是著名京劇演員劉洵老師（在跟隨劉老師學藝之前，曾跟從任大勳老師及著名京劇演員馬玉琪老師學藝）。我將升任正印花旦的決定跟劉老師說，並就劇目挑選一事向劉老師請教。感謝劉洵老師花心思為我去挑選和構思劇目，在老師向我講述他的建議時，並不是簡單地只告訴我一個劇目名稱，而是已有一完整戲劇大綱的劇目構思。在我一邊聽老師的構思時，一邊已被老師生動有趣的描述所深深吸引，而且在老師描述劇情時，我已覺得該劇的表演元素十分豐富且具新鮮感。例如：在第一場先以旦角裝扮亮相，但隨後即下場改扮男裝復上；第二場〈投軍路遇〉有連唱帶做的生角身段表演；第三場有北派對打；第四場〈巡營〉有個人內心的感情戲；第五場有與文武生的談情戲⋯⋯所以每場都有其特色。在觀眾的角

尹飛燕談 劇與藝——開山劇目篇

度看，表演元素新鮮豐富，有文場談情亦有北派武打；有唱情亦有身段；有我慣常的旦行演出亦有我新嘗試的生角表演。而老師不單止道出了精彩的劇目設計，甚至已構思了我在劇中應是如何演繹。當時我一路專心的聽著、聽著，就像聽了一個電台播音劇般，陶醉於《花木蘭》的故事之中。所以，我根本不用再多作考慮，在老師說完了《花木蘭》的故事大綱以後，我就知道我不用再為挑選劇目而煩惱，《花木蘭》就是我首套正式升任正印花旦的不二之選劇目。更貼心的，原來老師是基於我多年擔演二幫花旦才為我挑選這劇的。因為花木蘭這角色需反串生角，且人物個性較爽朗直率，這與之前固有的二幫花旦形象截然不同。以反串生角的戲來履新，既能夠令我轉升正印花旦的形象更為鮮明突出，亦同時因為其時沒太多旦行反串生角的戲，令觀眾將我與他人作比較的機會減低，遂使從前擔任二幫的我，與轉升正印的我，在形象上有更明確的區分。有這般為我設想的老師，真是我的福氣。

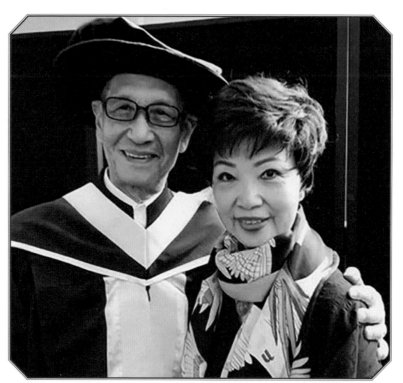

圖三十：到賀劉洵老師獲香港演藝學院頒授榮譽院士時合照。

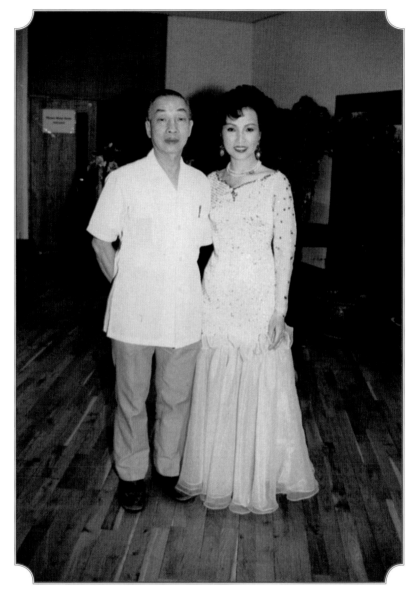

圖三十一：與大勳哥（任大勳）合照。

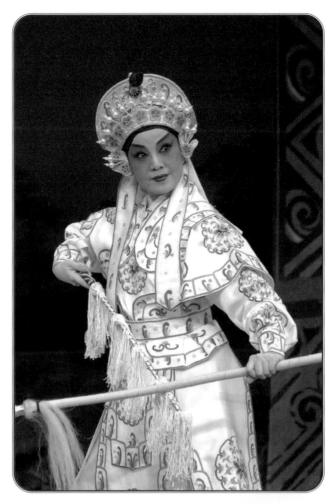

圖三十二　為《花木蘭》一劇拍攝造型照。

圖三十三　當年鑽研花木蘭一角時，在劇本上寫下的筆記。

為《花木蘭》的付出

當決定了以《花木蘭》為新戲之原形後，便由輝哥（阮兆輝）按劉洵老師的故事大綱執筆撰寫劇本。同時，由於劇中需運用大量生角身段，我便決定停演一年為演出《花木蘭》作最好的準備。這既是為不屬我專長的生行身段作密集式的練習，亦是藉此為我舊有的二幫花旦形象「過冷河」，讓觀眾一方面淡忘我的二幫形象，另一方面有利我更易於他們心目中建立新的正印花旦形象。有人曾好奇問我：「燕姐，停演一年，完全沒有收入，咁唔『化算』您都願意？」在一些人看來，我這做法的確很不明智，因為絕對不符合經濟原則。但正如前文所述，當年任二幫花旦時，我的台期真的是一台接著一台，忙得不可開交，故此打下了經濟基礎。雖然毅然決定停演一年，從金錢利益來看，無疑是「自斷財路」，但我認為更重要的是可以全心全意去為觀眾預備一套好戲，為觀眾帶來一個耳目一新的「尹飛燕」，亦為自己追尋藝術上的突破。

根據劉老師的安排，較多的生角身段會出現在第二場，為了能夠爭取多些時間作焦點式的訓練，輝哥需要先由第二場〈投軍路遇〉開始撰寫劇本以配合我的練習進度。

就在那停演的一年時間中，我每逢星期一至星期五都會到位於佐敦的排練場練習，風雨無間。說起來，那個排練場是我們幾個班中兄弟姐妹（普哥（尤聲普）、行哥（羅家英）……）合資租用的，以便在演出以外的空餘時間可請老師來幫我們練功或作其他排練。那個時期，大家都為了自己的藝術理想而努力，雖然當中有汗水與淚水，但腦海中昔日的艱苦練習情景，到如今都化成一段段美好的回憶。之所以說是美好的回憶，因為我們每個都有拼搏的精神，就有如旭日之初昇、展翅上騰的飛鷹，大家都有著無限的朝氣去提升個人的藝術水平、為自己的事業打拼，先為自己磨好這把藝術劍以待出鞘的一刻發出光芒。故現在偶然看到一些青年演員，每每是為了應付已接的演出，才去作與此相關的練習，這樣，豈能有扎實的功底？寄語時下的年青演員，亦應在演出之餘，多抽些時間練習和鑽研，才是從藝應有之態度。

話說回來，當年的練習的確是刻苦的。我每天會比老師更早到達排練場，目的是早

些壓壓腿、鬆鬆筋，令老師到來時，我已可立即進行踢腿、旋腰、飛腿等基本功的訓練。還記得當時由於需要加強腰力及腿的訓練，我在練習時，也需要戴上腰封及穿上高靴來練習，以令身段更為挺拔。這是因為粵劇素對生角的腰腿要求較花旦高，生角很多時都需要顯示腿功，如：抬腿（見圖三十四）、「晒靴底」、弓箭步等，而花旦素重腰的柔軟，才顯得嬌柔婀娜，之前少有對腰部力量的提升作練習，所以在練習生角身段的初期，的確感覺很累。就如「走圓台」時，由於花旦的圓台走起來要讓人有柔軟輕盈的感覺，故不需要將腰刻意

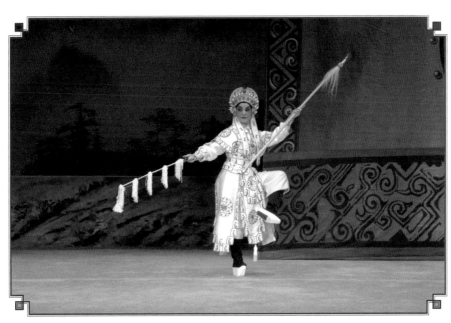

圖三十四：《花木蘭》第二場〈投軍路遇〉的功架身段。

「硬撐」起來;可是生角的圓台卻需要一種剛勁之姿,故此需要加大腰部力度的運用,這種在行當基本功上的重新練習與適應,對我而言,是一大挑戰。

這些基本功的訓練是每天都要進行的,而且不是練完基本功就可以下課,我還要繼續排練花木蘭的走位、身段組合、靶子等。當時,我是先從第二場〈投軍路遇〉開始排練。這一場不單止有大量的生角身段,更大的難度在於需要演員一邊動作一邊唱曲,這的確對演員的氣力有很大的挑戰。傳統的粵劇都多是唱和動作分開的,你甚少會見到演員在大段唱腔中做大量如「反身」、走圓台、身段組合等動作。所以在當時來說,我這一邊唱曲一邊圓台、身段動作的做法,實屬創新,且是一個需要克服的挑戰。故此,在排練時我不單是練習走位和動作,更會唱出來。一來可熟習曲詞,更重要的,是要找出若唱做同時進行,會在哪裡感到吃力,從而在唱曲的呼吸上作出修正和設計。

經過一載刻苦的籌備練習,我與《花木蘭》培養了一份特別的感情。而公演後,觀眾、傳媒之好評,亦令我正式邁進正印花旦的藝術階段,是以《花木蘭》是我藝術生命中的一個重要里程碑,別具意義。

尹飛燕 談 劇與藝——開山劇目篇

九四

功成出演煌輝金

計稱受備燕飛尹

圖三十五：一九八八年四月二十五日《華僑日報》報導花木蘭一角備受好評。

丙、演繹法之我見

戲橋

（註：戲橋是一張介紹劇目的說明書，簡介故事內容和演員陣容，並且附有劇照。）

花木蘭，北魏時人。因當時北方外族「柔然」犯境，邊疆告急，主帥賀廷玉與部將馬君雄商量後，上本朝廷，下旨徵兵。木蘭之父花弧，本有軍籍，必須報到，但其時年事已高，且久病難痊，不能應命；木蘭見父老弟幼，便替父從軍。路上遇有志之士劉忠與許振光二人引為知己。時巧逢廷玉兵敗至，木蘭等人為解圍。廷玉於是重用之。及後

征戰十二載尚無法盡滅柔然，一夜木蘭巡營，納悶之際，忽見宿鳥駕雲，料敵前營攻，即與各人商議，佈定陣形，果將柔然大敗，從此昇平。然陣中劉忠受傷，木蘭憂心如焚，實心愛劉忠但又不敢直言。及至大軍凱旋，木蘭回家，廷玉、劉忠、振光等人往探視才知道木蘭原是女子，眾人於是撮成劉忠與木蘭婚事，全劇告終。

金輝煌劇團

尹飛燕 朱劍麟 阮兆輝

演出地點：北角新光戲院
演出時間：日場——時四十五分．
夜場～七時三十分．

售票地點：新光戲院

票價：$120 $100 $80 $60 $40

售票處 金漢銀行 蘭心攝影公司 聯合票務

四月 新編名劇
21夜 花木蘭
22夜 花木蘭
23洛 神
24日 花木蘭
25夜 再世紅梅記
26夜 鳳閣恩仇未了情
27夜 帝女花

尹飛燕談劇與藝
——開山劇目篇

金輝煌劇團

劇情簡介

帝女花

27
日場

明崇禎十七年，明朝氣數不振，闖賊李自成，有公主降生，有公主長平，年方十五，儀態萬千，寵於君王，才華蓋世，方明立即與周鍾之子周世顯議婚，未幾李自成兵臨城下，崇禎帝自縊……

夜場

周世顯——任劍輝
長平公主——尹飛燕
周　鍾——尤聲普
崇禎帝（光）——阮兆輝
清　帝（光）——英文戟

花木蘭

21
日場

花木蘭，北魏時人，因父兄年幼，弟木蘭，女扮男裝，代父從軍……

夜場

花　木蘭——任劍輝
花　弧——尤聲普
花木隸——英文戟

22
日場

劉　忠——兒千華
花木蘭——尹飛燕
花　弧——朱秀英
花　弧——阮兆輝

夜場

花　弧——任劍輝
花木隸——尤聲普
花　狐——阮兆輝

洛神

23
日場

三國時代曹魏兄弟中相戀之故事……

夜場

再世紅梅記

24
日場

夜場

鳳閣恩仇未了情

26
日場

夜場

25
日場

夜場

圖三十六及圖三十七：一九八八年四月二十一、二十二及二十八日「金輝煌劇團」首次公演《花木蘭》的戲橋。

以劇本選段談四功五法的運用

戲曲中常有「四功五法」之說。「四功」是指唱、做、唸、打；「五法」是指與「做」和「打」相關的「手」、「眼」、「身」、「法」、「步」。「五法」中的「手」、「眼」、「身」、「步」都較為明確具體。所謂「手」亦即常說的「做手」，不同行當的做手有不同的形態和力度，就算是同一行當，都會因應文場戲或是武場戲而在運用上有所分別；所謂「眼」亦即常說的「關目」，是眼睛的各種表演動作。而「眼為心之苗」，人物內心的所思所感，主要都是透過關目來表現，亦是「戲味」的主要來源；「身」是指演員的身段表演和形體組合；「步」是指舞台上各種台步和步法；而「法」可以是指學習這些技術的具體方法；或是法度的意思，即行內人常說的「度」（音「島」），亦即唱、做、唸、打中各種技術的規格和標準；同時亦可指將已掌握的技術，觸類旁通地應用到不同的演出之中。

以下會以《花木蘭》各場的一些選段來闡述我如何運用「四功五法」於其中。並以紫色標示我的解說。

第一場

（花木蘭貴妃醉酒板面上唱醉酒）暫停機杼，我心總難寧，坐臥也難定，只為昨日見軍帖，卷卷有爺名，惟怕爹爹此去未能把敵寇平，徒送命（食住轉士工慢板上句）爹爹久病初愈，何況武功失練，倉卒之間怎到沙場馳騁。（長過門滾裡白）想我爹一片忠心，定不肯有負皇命，可嘆我家男丁單薄，幼弟年齡尚少，我木蘭又是女流，思想起來，真是令人愁悶，正是空撫吳鈎劍，難效女緹縈（埋位介）

（一）動作設計應配合角色的身份和性格

要演繹一個人物，要先理解該人物的個性或是與其相關的一些特色。在我對人物的分析中，花木蘭是一個孝順的女兒，甘願代替患病的老父從軍。亦由於她能代父從軍，

估計應該是自小習武，而習武之人應不會太有女兒態。反之，應有點我們今日俗語說的「男仔頭」。所以，當我構思木蘭在這段貴妃醉酒板面的出場亮相時，不會以一般小姐的婀娜嬌柔、溫文爾雅形態來出場亮相，而是以一較硬朗的形象、做手身段及關目來配合花木蘭的個性。若只是按排練好的介口（粵劇行內的常用語，意即與劇中相關的任何設計的統稱，既可以包括演員的唱、做、唸、打的設計，亦可包括鑼鼓點安排，甚至是舞台燈光的轉變等）來演出，而沒有對人物進行思考分析，這只是一種模式演出，而不是演「戲」。另一個可參考的例子，就是以下引自第一場落幕前的一個動作設計：

（木蘭白）如此說，保重了（回身下介）

雖然這句口白只有六字，但當中需表達的，既有閨女遠離父母的傷感不捨，亦有男子為國上陣的壯志。所以老師在設計此下場動作時，亦揉合了這兩種情況於一個上馬動作中。劉洵老師設計的這個上馬動作，先以花旦上馬時常用的大別步，回身後，再以生

角的做手和弓箭步作結。可見劉老師設計的這個動作，便是一種動作設計配合角色身份的示範。

（二） 須將老師所教的按個人情況取捨

演員在自行設計動作時，應配合角色的身份和性格。但有些時候，若有導演或老師替其設計動作，也不應將老師所教的，在沒有思考分析的情況下，全盤搬演；而是應將從老師處所學的，需按個人情況來衡量是否全盤搬演，或是有所取捨，這才能為演繹的角色「賦予靈魂」。

記得在《花木蘭》的頭場開位時，老師安排了我上場的位置和調度，我就按過往慣用的花旦上場模式來演，但後來發現這種上場模式所展現的花木蘭太嬌柔了，未能配合花木蘭帶有男子氣概的個性特質，致有前文所說的修改建議。由此亦令我想起另外一次

的演出經驗，那次是排練《明末遺恨》，當中有一場由我飾演崇禎的皇嫂懿安皇后，需要向崇禎進諫。老師著我以一個大義責難的態度去演。我在排練以後，聽回排練時的錄音，發覺總有點「不太順」的感覺。於是我仔細思考，最後發現原因是在於演繹手法。

我認為縱然我是「皇嫂」，但進諫的對象是當朝天子，總不能對皇帝以大興問罪之師的態度來直斥其非。相反，應以動之以情的態度來婉轉勸諫。其後，我將這想法與老師商量，並試以這方向來演繹人物，其後老師和我也覺得這改動，不論在人物或是劇情的推進，都較之前的演繹來得更順暢。以上這兩個例子，都旨在說明演員不能將一些別人的演繹「生搬硬套」用於自己的演出中，而是應該根據對人物和劇情的理解來選取合適的演繹。因為在別人身上合用的、好看的，未必就等於在你身上亦然。之前曾有新秀演員向我問及角色要如何演繹才能打動觀眾，我就建議他們將排練的心態與習慣作出調整，著他們於排戲時雖然會將老師或藝術總監的教導錄下來，但不應只靠錄影或錄音來作記錄，而是應要用腦記。因為新秀演員多數會因為有了錄音或錄像，便產生了一種倚賴的心態，將藝術總監教予他們的內容，按照錄音或錄影內的記錄照樣搬到舞台演出。但若只用這種方式預備演出，只是一種模式的演出，而失去了人物的「靈魂」，因為演員沒

有仔細思考角色的性格，並沒有將之融入角色的唱做之中。反之，新秀演員應在排練時以眼觀察、以心感受、以筆記錄藝術總監所教授的內容。因為只有經過由心的感受而透過腦袋的分析所化成的筆錄，才是為角色進行分析與建構的第一步，之後再就角色的這些雛型作進一步的思考，便有助提升對角色的演繹。但演員應該在按個人條件決定對老師所教的內容進行取捨後，應先徵詢老師意見，一來是對老師的尊重，二來老師會以其經驗再對你的設計提供意見或修訂，令演出更盡善盡美。

（三）應隨觀眾審美觀的改變而調整演繹

演員的演繹會隨人生閱歷的增長而提升，同樣地，觀眾的審美觀亦會隨著潮流文化的更替而變化。是以，演員也不能墨守成規，將以往自己曾作演出的劇目，一成不變地搬演。當然，也不應「為變而變」，「變」的原則應取決於變更後能否有更好的藝術成效。例如從前我演《花木蘭》時，將第一場這段「醉酒」及「士工慢板」唱得較慢。

因為以前觀眾的看戲文化是認為「大戲」的演出，基本是應該超過十一時，甚至是要超過午夜十二時的，否則觀眾會覺得不盡興。可是，隨著時代的轉變，如社會節奏愈加急促、網上資訊爆炸、工作量日增等，令人們已習慣很快地接收並分析大量資訊，若將從前的演戲節奏放於今時的演出，定然會令觀眾產生沉悶的感覺，所以，後來再演時，我便在唱第一場的「醉酒」及「士工慢板」時，將節奏催快些。一來，從演員的角度看，節奏加快了，演來會「好做些」，因拖慢來做，也不利於推動第一場的劇情、氣氛和對人物個性的塑造；二來，亦配合現在觀眾看戲文化的改變，因現時的觀眾喜愛明快的節奏，所以加快演出節奏有更好的藝術成效。

（花木蕙食住長過門上唱慢板）唧唧復唧唧，木蘭當戶織，何以不聞機杼，但聽得嘆息連聲。。待奴奴進機房，問明究竟。（入門介）

（木蕙呼木蘭，木蘭若有所思不應介）

（木蕙走前拍其手白）木蘭！

（木蘭如夢初醒介白）哦！原來是姊姊到來，姊姊上座

（二人坐下介）

（四）舞台走位既須兼顧各方向的觀眾，亦須配合曲詞來自然完成

當花木蕙上場時，會唱一段慢板。此時，台口的木蘭有好一段時間會靜了下來。遇上這種相對較長時間戲份不在自己身上的情況，演員通常會有三個可能的處理方法。第一，選擇先下場，待「善之處」再復上。但我覺得這是一個不理想的處理方法。因為於劇情而言是不合理的，因為木蘭於劇情上，沒有任何原因需要下場。所以，如選擇先入場再復上的方法，得先考慮及設計清楚，因要向觀眾交代為什麼下場，及為什麼需要於該時刻復上。第二個方法是在花木蕙上場唱士工慢板時背場，當中可加入一些戲劇的想像，例如背場在看花園內的環境。我認為這個方法較先下場合理，但未必是對人物的塑造有最好的效果。第三個方法是選擇面向觀眾，以適量的關目演繹內心戲。而我認為這是一個較理想的選擇。由於花木蕙入門後會呼喚木蘭，所以選擇面向觀眾坐下，便能令

觀眾直接看到花木蘭的內心變化，有利人物的塑造和演繹。因為當花木蕙於台口唱士工慢板時，花木蘭可以用關目表達對年老多病的父親將會被徵調入伍的擔心，而當木蘭聽到木蕙呼喚自己後，可以做出一個在沉思中忽然聽見別人呼喚自己而驚醒的表情，更能清楚向觀眾表達老父的情況著實令木蘭擔憂，致有想得入神的情況，亦間接塑造了木蘭孝順的一面，亦加強了代父從軍的動機。

雖然在排練時我有以上的設計，排戲時亦會按此設計排練。但當演出時，我還會感受當時的氣氛、對手和自己當時的感覺和情緒、當天自己的演出狀態、觀眾的反應、對手的演繹方式、甚至是我的人生閱歷、對角色人物和劇情的了解等，以選擇作出不同的配戲反應。所以，排戲只是一個基本根據，亦可說是一種預感（預先感受對手的演繹），演員透過排戲來知道對手如何走位，從而思考自己該作如何的反應。但演員也不應一成不變地搬上舞台，而是要作適當的選擇，這樣便不會因排練而出現先知先覺的情形。有時演員沒有排戲，就憑舞台經驗在台上作即時演出，這種情況就是我們所說的「撞戲」，有時反而更具「戲味」。因為演員之間並沒有預先知道對手會做什麼，所以

尹飛燕 教 劇與藝——開山劇目篇

一〇八

感覺來得真切，而真切的感覺，就是「戲味」的主要來源。所以縱然之前已作排練，演員也需按臨場情況作調整，當中調整的原則是：演員自己既要演來舒服，觀眾亦要看得舒服。

……

（木蕙白）哦！原來妹妹有些心事，何不詩為姊猜上一猜呀！（唱減字芙蓉）大概是衣裳不稱意。

（木蘭接）木蘭哪有此閒情。。（無限句序）

（五）　源於生活但高於生活

演員的人生閱歷絕對有利提升其所演繹的角色的「戲味」，我在最近十年，尤其對這看法有深刻的感受與體驗，因為我認為豐富的人生閱歷，有助演員對其所演繹的人物的思考。之前曾有新秀演員向我討教，問有什麼竅門可以提升演戲的水平。我就對她說，人生閱歷是一個重點，嘗試將日常生活的經驗融入演出之中，因為我認為戲其實是源於生活。所謂戲，其實是將現實生活藝術化，以藝術的手段、符合潮流的審美角度，將之演繹出來，即不能單單按劇本的字眼來演繹角色，而是要配合現實待人接物的文化去處理劇本。例如在唸白、唱曲或關目動作時，不能太煞有介事般逐字慢慢唸出、唱出或以慣常的模式來演繹。反之，應想想若那句口白或曲詞發生在現實生活中，由那特定個性的人說出來或唱出來時，會是怎樣的語調、語速、語氣、情感、反應、關目動作呢？再於當中的適當位置加入藝術設計，如在重點字句加強語氣，致使鑼鼓點亦能配合，便能使觀眾覺得這一句口白、曲詞、關目動作既自然，又不失戲曲應有的藝術性，這便是我所說的「源於生活但高於生活」。就以引用的曲詞中，木蘭的一句「減字芙

尹飛燕 教 劇與藝——開山劇目篇

蓉」為例，若沒有就花木蘭的人物個性進行分析，只當作一般小姐來演繹，便會以一種羞人答答的姿態來演繹這句曲詞，例如會在眼神上會以嬌羞眼神，配以雙手先手腕花後，再以蘭花掌傍臉龐，作覷睞狀過位。但若配合花木蘭的個性來處理這句曲詞時，我則會減少其中的女兒態，如眼神的運用上不是展示嬌羞，而是一笑置之的神情，做手上不會選擇手腕花，亦不需要蘭花掌傍臉龐，只會以蘭花掌表示「不同意」，並輕輕搖頭過位。雖然兩個做法都是向木蕙表示不同意其說法後過位，但憑不同的關目、表情、做手，就能顯現出兩種截然不同的人物個性。

（木蘭唱煞板）花木蘭，易釵而弁，看誰能認出是個女娉婷。（下介）

……

（六）傳統與變革的平衡，應以劇情為優先考慮

唱畢這煞板後，我會於衣邊（衣邊是粵劇行內的說法，即在觀眾席望向台上的右

邊。其之所以稱為「衣」邊是因為粵劇戲班的後台佈置，是於舞台左方的後台設群眾演員穿著戲服的地方）下場。這是由於粵劇有著中國戲曲的虛擬性、象徵性及程式性的三大特徵，不論演員或對粵劇有一定認識的觀眾，都以粵劇的一套共通語言去表達或理解戲曲中沒被直接地說唱出來的部分。而粵劇的下場方向暗示了人物的去向，如衣邊慣常代表室內，什邊則代表戶外。所以既然木蘭下場的目的是去「易釵而弁」，目的地當然是自己的房間，往衣邊下場就會令觀眾明白。

（木蘭內場白）且慢　（叻叻古上介）

（木蘭與花弧仄才推磨介）

（木蘭口古）老人家，看你年事已高，何解要遠赴邊關沙場拼命。

（仄才）（花弧口古）小兄弟有所不知，老漢忠心報國，況且昨日送來軍帖，軍書十二卷，卷卷有我名。。

……

引用的這段曲文是木蘭復上後所說的。很多時候，演員如在下場後再復上，多會

選取之前下場的一邊復上。例如，木蘭之前是從衣邊下場，再復上時，多數人會選擇在衣邊復上。可是，我卻安排了木蘭在什邊（即觀眾席望向台上的左邊。其之所以稱為「什」邊，是因為粵劇戲班的後台慣例會於那邊的後台擺放總稱為「雜用」的刀槍靶子或道具）復上。這是因為若繼續沿用傳統上，從衣邊復上，象徵木蘭由房間內出來，便會在劇情上有犯駁的情況。因為在木蘭上場後，會與花弧有一「推磨」，而「推磨」在這裡的象徵意義是用作表示對眼前人不認識而產生疑惑並作出審視的意思，既然這「推磨」代表著花弧未能認出眼前的男子便是女兒花木蘭，若安排易裝後的木蘭由衣邊上場，就即是讓花弧知道眼前這男子由自己家中走出來，便會順理成章地推敲出此男子是由木蘭改裝，這便會令花弧接下來的曲詞中，稱呼花木蘭為「小兄弟」顯得不合理。既然木蘭復上後的劇情是要令在場各人均不能將她認出來，故選擇從什邊復上，就表示她不是屋內的人，亦是一個較合劇情的處理。這就是我認為在藝術效果需要的情況下，如何靈活運用傳統規距以增強欲表達的藝術訊息。

之前有新秀向我問及有關上下場門的安排，我個人的看法是，以劇情為優先考慮。

上下場門的選擇沒有對與錯，作出的取捨只是一種個人藝術觀點的呈現。因為粵劇傳統對上下場門的選擇也不是單一的，傳統上或使用習慣上，除了我前文所述，以衣邊慣常代表室內，什邊則代表戶外，亦有以什邊為上場門、衣邊為下場門等不同的處理手法，此外還有其他的選項，不在此一一盡錄。我個人則傾向以上下場門的選擇來向觀眾表達劇情中不同的空間安排。其實不單是衣邊和什邊的上下場門可用作展示劇情中的不同空間，我過往亦會以每一邊前、中、後的入場門來展示更細緻的空間劃分。例如當不同演員都按劇情需要而入衣邊，那時候便可選用前、中、後三扇不同的入場門來表示所進入的不同屋內空間，如後堂、寢室、書房等，這有助觀眾從視覺上理解戲曲的象徵意義。

相似的例子，不單在於舞台調度的安排，亦可套用於戲服的選用上。從前文武生跟正印花旦在選擇穿什麼戲服時，不會就著戲服的顏色作互相配合，更不會講究同一場中需要相同或相襯顏色的戲服。因為劇情中的文武生跟正印花旦多是互不相識，試問只是偶然在街上碰面的一對男女，又怎可能出現「情侶裝」的情況呢？這是不合乎情理的。

可現在很多演員都未必跟從這傳統的穿戴原則，因為憑著穿相同顏色或相襯的「情侶

裝」，就是一種按潮流文化而出現的「潛訊息」，在視覺上令觀眾知道這對男女將會是一對情侶。

我認為粵劇中有一些很講究規矩的事情就一定要跟傳統的，但絕不能死板套用，只要是有助劇情上、觀眾的感知上、藝術性上的增益，都可以嘗試在傳統基礎作出改變來提升藝術效果。就以上文所說有關上下場及穿戴潮流上的變化來看，我認為當中與傳統做法有異之安排，是有更佳的藝術表達效果的。

第二場

（木蘭上，走馬蕩子後唱古老爽二黃黃板面），停針綉，暫辭家中爹與娘，去從戎揮鞭疾走（食住爽二黃）一路奔馳，那顧得山高水險，心忙意亂，不禁珠淚盈眸。。

（鑼鼓及音樂過門）

（木蘭續唱二黃）朝別過我爹媽，暮宿在黃河渡口。耳不聞爹娘喚，只聽河水奔流。。（過門落更介後續唱）古有個緹縈女將爹來救。看如今花木蘭代父把軍投。。（催快過門二更介轉快二黃）忽然間月蔽雲遮怎奔途程欲急難就，欲急難就。（拉腔轉二流）黑夜裡，難趕路惟有暫宿黑山頭。。下

（七）演員應好好安排動作的節奏

在第二場引用的這段曲中，劉老師安排了我在整段曲中邊行、邊唱、邊做，以豐富觀眾的視聽享受。但這邊行、邊唱、邊做的安排對演員來說是頗吃力的，故在排練時便需要注意自己氣份的運用，應何時快？何時留力？何時唞氣？何時偷氣等，都需要預先作出安排及有充份的排練。剛才提及為自己準確設計呼吸位置，這不單是適用於連唱帶做的情況，就算不涉及唱曲的身段動作演繹，演員也應好好安排動作的節奏，這才會令他們在演出時更具「戲味」。例如在《六國大封相》中的羅傘架，當演員要表達「那邊有很多人，讓我過去看一下，好嗎？」這意思的動作時，可以只做口型而不發聲音地說出上述的句子，目的是以說話的速度來限制腳步的速度。因為配合這句說話的動作，只需要走一個「七星步」就足夠了。可是現在很多年青演員在表達這意思的動作時，由於

沒有以口型（即只做口型，不用做聲）說出這句說話，即沒有「以口說的速度限制腳步的速度」，故他們往往走了三個「七星」。而整套羅傘架共有五處需要踏『七星』，故他們即由原來只需要走五個的「七星」，變成走了十五個『七星』，在氣喘如牛的情況下，面部也很難有什麼表情可做，更遑論「戲味」了。所以，演員好好安排動作的節奏也是十分重要的。

（八）不應抱著自己所設計的，就一定是最好的心態來重溫錄音或錄影

雖然我為了演出《花木蘭》一劇而花上一整年的時間來練習生角的身段、基本功，但排練時未必能在細節上有全方位的關注。所以在排練時，也需要錄音或錄影，讓自己了解排練時的細膩度，並在適當處加以調適。例如男裝打扮的花木蘭在運用關目時，會較回復女兒身時的花木蘭要來得「利」，因為旦角的眼神通常會表露其嬌俏一面；又如旦行的台步會較生角細密、身段會較為婀娜，但生角的台步、身段等，均以展示其「爽

朗硬淨」一面為主。《花木蘭》亦有武打的場面，所以除了文場戲的生角身段外，亦需進行武場戲的身段及基本功的練習，因為武場的旦角雖然較文場旦角所用的關目與步伐來得「爽朗硬淨」，但也不能用來演繹生角的關目與步伐，所以得借助重溫排練時的錄影或錄音來提升對細節的關注。而在重聽或重看排練的錄音或錄影時，不要抱著「自己所設計的一定是最好的」心態來重聽錄音或觀看錄影，這樣才會發現當中不順暢之處，如：唸白的快慢、各樣的銜接是否自然等，從而有改善和提升的空間。

（九）最理想的排練是「丟本」排練

談及排戲，相信沒有人會否認，要有好的演出，排戲是不可或缺的。排戲的目的是要知道台上對手的反應與表現，從而再思考自己於該段戲中，應要怎樣配合或調節，更重要的是將自己在該段戲的演出節奏讓對手知道。基於以上的目的，排練時不應以唱出或唸出自己的曲詞為達標，而是在這基礎之上，配以劇情應有的節奏、人物應有的情

尹飛燕教劇與藝——開山劇目篇

感、語氣、關目等來排練。可是，現時很多人在排練時，甚至是響排時，仍手持曲本。

無疑，手持曲本來排戲，可以確保自己不會因為自己或他人忘詞導致排練不夠流暢，但

這會影響排練時與對手的交流，令「戲」的互動性減低，有礙演員對「戲味」的建構與

發揮。所以，最理想的排練是要熟曲，並先想好自己會於該段戲中怎樣演繹，才進行

「丟本」（放下劇本）的排戲，以真實演出的狀態來排練，才能呈現劇情的真正節奏，

讓演員認知須作改進或配合的地方。

（三更介木蘭唱排子頭反線八聲甘州引子）夢裡不覺又郭秋（醒介起唱八聲甘州）心難寧，每念家國邊

關倍擔憂，柔然入寇兩軍交鋒征戰不休，恐有一朝，邊塞也失守，邊關重鎮哪可不援救，閨女

也不把安偷，三軍奮勇共苦鬥，將那敵人血汗洗却征衣繡，威風壯志萬般有，得勝後，凱歌高

奏。（木蘭合尺花）怕都是痴人說夢，到頭來壯志難酬。。凜凜風寒又覺得征衣寒透。（四更介）

此際耳邊未聽爹娘喚。但聽得燕然山上胡馬啾啾。。（五更介）（木蘭唱困谷尾）雞鳴報曉寅牌

後，未救國難忘干休，兵刃生光（開邊）衝牛斗，柔然（介）柔然盡掃始回頭。

（十）多接觸不同的藝術元素以取其長

「八聲甘州」原是京劇的曲牌。由於《花木蘭》的藝術指導劉洵老師是京劇演員，對京曲稔熟，所以他提議將京曲「八聲甘州」的旋律套用到粵劇，而輝哥就著這首曲的旋律來譜上粵劇曲詞。因為劉老師在構思此劇時，認為巡營這場應該是一路唱一路走京班身段，而「八聲甘州」運用的是京鑼鼓，既能配合該場的激昂氣氛，也適合用來表演京戲味道的生角做手身段。我認為將它套用於粵劇，是一個好的創新嘗試，其新有二：一是從前的粵劇是很少連唱帶做大量身段動作的。前一代的老倌，如新馬師曾、麥炳榮、何非凡等，大多甚少一邊唱一邊作大量身段動作的演出，像「八聲甘州」這樣的安排，以當時來說，是一種很新的嘗試。二是「八聲甘州」源於京曲，香港的粵劇觀眾比較少接觸此曲牌，故能夠帶來新鮮感。當然，我們也不應「為新而新」，這種在曲牌選用上及演繹手法上的「新」，若能在劇情上有更好的藝術效果，或能擴闊觀眾的藝術視野，那便不算是「為新而新」，而是一個好的新嘗試。而這種「勇於創新」並「樂於創新」的精神，不單體現了「金輝煌劇團」勇於創新的宗旨，亦貫徹於我日後的演藝歷

程，尤其在我執導的劇目中，時有展現。

第四場

（三更介）（倒板）改換男裝臨戰陣。

（木蘭上唱木蘭從軍）碧血映丹心，思緒繞離恨，悲歌壯士音，唱出絕塞吟，萬里雲外故鄉，鄉思倩誰憫，紫塞烽煙，家邦有敵寇侵，唯憑壯志為國執戈，全民齊力奮，為了花家單薄，只得幼丁及老人（雁叫介）（轉反線二黃板面）月底常懷記，永憶父母恩，對月暗將心聲告稟，願我爹媽多福蔭，願佢一生無愁困，永保健康愉快過日辰，他朝高唱凱歌奏，再度聆聽老父訓（反線二黃）情如鏡花水月，愛似烟消雲消，長存者是父母深恩。。怕樹欲靜而風不息，子欲養而親不在，未報劬勞才是人間長恨。（轉爽二黃）孝於親，忠於國，名留青史，方算不負此生。。（催快）昔日起烽烟，苦征戰我代父從軍，身臨戰陣。（轉二流）執干戈來衛國，身先士卒，報明君。。奮雄心，保山河，把敵人手刃。奏凱歌回故里，再定省晨昏。。花木蘭易釵而弁（花）月底懷人，訴不盡離愁別恨。忽聽當前人聲响，男聲掩蓋女兒身。。

（十一）唱腔設計應配合劇情氣氛

木蘭在唱這段曲的前半部分時，舞台上仍有其他士兵與花木蘭在一起，所以身段與唱腔的運用上，以能顯示木蘭「硬撐」一面為設計焦點。但當花木蘭在下場，後退幾步回身時，便開始使用花旦的身形和台步，轉回以子喉及花旦身段演出。選擇以子喉來演繹這段戲，是因這部分的曲詞唱花木蘭的個人心聲為主，所唱的內容有關其思鄉的內心感情，故此，用花旦身形及子喉來演繹，會令那種忘我、投入、真切的感覺更為突出。到二流時，木蘭再次回復以生角的身段及唱腔來演出，目的是表示花木蘭對周遭環境有所警覺，預防突然有軍營中的士兵出來巡邏時，有機會洩露自己是女兒身的秘密。可見這裡選用平喉來演繹，是配合了角色的思想狀態和劇情的需要。

在唱腔設計方面，戴信華老師亦因應了花木蘭的爽朗個性，這場巡營中，設計了兩個我認為十分悅耳的新腔口。而這些唱腔的設計，都因應劇情氣氛及角色性格而採用較高昂的旋律設計，以襯托花木蘭較爽朗、男子氣的形象。

尹飛燕談劇與藝——開山劇目篇

一二二

記得當年在排練這段戲時，在唱做方面下了不少苦功。因為這段戲既要平喉亦要子喉，且是一邊唱一邊有大量的身段演出，唱的旋律亦高昂。而這些安排在當年來說是甚少在粵劇中出現，更遑論我曾作類似的演出，所以對我來說，著實也頗吃力。所以在排練時，我也是邊唱邊走，才能為自己準確設計呼吸的位置。眼見現時有些年青演員在排練時，多省著聲量來唱，致令在正式演出時，若唱段中有大量動作，便很容易在唱曲時的氣息運用方面失了預算。所以在排練時，遇著唱段中有較多身段設計的部分，便當以正常演出的情況來排練，以令自己對該段戲有確切的掌握與把握。

（十二）行腔的設計除須配合劇情外，亦須顧及人物性格及演員演出狀態

這一場開首的第一句倒板，可說是對唱低音的一大考驗。當初我在練習平喉時，花了不少時間去「搵位」（即找出最佳的發聲及共鳴位置）。因為每個人的發聲器官的狀況也不同，就算是同一個人，其聲線的發揮也會按其個人身體狀況而有不同的表現，所

以每個人須透過練習和實踐來找到自己聲線的最理想狀態。就我而言，以平喉唱低音時的發聲狀態，感覺是吊鐘提起，放鬆喉嚨來唱，這是我透過練習，從實踐中摸索得出的經驗。但如前所述，每個人的狀況不同，這方法只供參考，每人須按個人的身體狀況和條件來練習並尋找出適合自己的方法。

這段曲除了考驗低音外，更是行腔和氣份的考驗。雖然平喉的腔路與花旦的不同，但是可將花旦的腔路微調或設計成平喉的腔路。在腔路的設計上，我在《花木蘭》這劇中，主要表現出男裝的花木蘭要較女裝的唱腔來得粗豪，再者是看看那場是文場戲還是武場戲，例如在第二場中，會在上路時有較多的武場身段，所以我會於第二場多選用一些帶武場感覺的高亢腔口。

（十三）動作不是處理「做戲」的方法

很多新秀演員有些誤解，以為有動作才是在做戲。但我則認為「戲」不是主要靠動作來表現的。這令我記起聲哥（林家聲博士）及劉洵老師的一些往事。聲哥的戲是出名細膩的，記得從前在「頌新聲劇團」的日子，經常都會與聲哥排戲，在他身上，我學會了戲的細膩不在於大量的動作或說唱，而是在於微小的身體語言。無獨有偶，劉洵老師亦有類似的說法。記得以前看到劉洵老師替另外一些演員排練時，安排了很多動作與走位，於是我向老師提問，為何您替我排的戲沒有那麼多動作呢？老師當時的回答是，太多動作會阻礙了演員在「戲」方面的發揮，亦令觀眾因看演員的動作而分散了關注演員的「戲」。動作的多寡是需視乎演員是否有足夠的「戲」，若演員有「戲」，則不用太多動作；反之，若演員沒足夠的「戲」，便需要配合多些動作來滿足觀眾的視覺享受。所以，新秀演員經常問我應該在這段戲做些什麼動作，我就會教導他們不用將每段戲都編排大量動作，而應著眼於「戲」的表達，而動作的設計也應是為「戲」而服務，因為在不需要動作的戲份加入大量動作的話，會令到真正需要觀

眾感受到動態之處不能突出。

（木蘭這個介花下句）他不戰不降為策略，等待援兵一到便大舉南侵。。速戰難速決，師老便無功，只怕再世孫龐也無計運。

（十四）學、看、練，功不負人

在重聽這句曲時，腦海頓時回想起當年在「頌新聲」的日子。因為唱這句曲時，我很自然地便以聲哥（林家聲博士）的腔口來唱，其特色是在唱完「等待援兵一到便大舉南侵」的「侵」字後，便立時吸氣，再唱出「尺上」兩音作結。在唱這句滾花時，我沒有刻意設計以聲腔唱出，只是聲哥的唱腔自然的在我腦海出現。其實不單是聲哥的唱腔，他在舞台上的演繹方法、對人物的處理手法等，也對我的舞台演出有著深刻的影響。正如前文所述，在加入「頌新聲」的那段日子，是我在演藝方面得益最多的時間，而且亦是最令人懷緬的一段開心時光。我們一班人在沒有演出的時候，早上便會到聲哥

家吃早餐、講戲、排練。過程中，我觀察到聲哥對人物的演繹是經過精心設計的，他不單只對其個人演出的角色有深入的思考及設計，他甚至會對劇中人每一個人物的演繹、每一個動作的安排，都已有其構思，所以聲哥會在排練的過程中教導我們以怎樣的心情、動作、關目來上場、交戲、接對手的戲等。自此，我擴闊了在演藝上的眼界，久而久之，聲哥的藝術亦對我有了潛移默化的影響，而在《花木蘭》一劇中，由於很多場口都需要反串生角，故此，從前在聲哥處所學、所看、所練的，在此劇更派用場。時至今天，我亦不時勉勵後學：「學、看、練，功不負人」。

第六場

（木蘭振先同上介，木蘭唱七字清中板）春風得意馬蹄忙。。

（振先接）　陪伴花弧回鄉黨。

（木蘭接）　今朝重睹舊門牆。。

（振先接花）我先認路程再帶同僚到訪。

（木蘭口古）振先兄，此處便是我家，你認熟路程，便回衙轅告知元帥，在下先行回家準備杯盤，迎接

嘉賓降。

（振先口古）哦！呢處好易認啫，哽嘞，唔使一個時辰，我就會帶賀元帥同劉大哥登門造訪，不過你唔

好忘記在軍營所講嘅說話，因為賀元帥心急選東床。。（下介）

（木蘭水介花下句）草木依然當日貌，可嘆木蘭一別十二年長。。一定倚閭盼壞老年人，猶幸膝下承歡

骸嘗素望。（士字腔入門介）

（花弧、花母、木蕙、木棣食住士字腔上介）

（眾人相見音樂襯鑼鼓木蘭跪下介）

（花弧唱救弟第一段）又只見女歸鄉，更算抗敵艦逐志壯。

（花母接）又喜見女歸鄉，不枉燒香拜蒼天訴願望。

（花蕙接）幸幸見妹歸鄉，確不負娥媚志向。

（木棣接）又喜見姊歸鄉，劏雞殺鴨，對酒當歌飲美釀。

（木蘭接第二段）肩重任喜遂心願，保國邦，却難盡孝道，有負平日教養，望寬恕請受我三叩問金安

（雙思叩拜介）

（十五）以喉腔的靈活運用來連貫劇情，突顯人物內心思想

前文曾提及唱腔設計應配合劇情氣氛，亦提出了行腔的設計除須配合劇情外，亦須顧及人物性格及演員演出狀態。引文的這段戲中，藉喉腔的靈活運用來連貫花木蘭在之前幾場的經歷後，於這場的思想狀態。第六場是講述木蘭回家路上及至與家人久別重逢的一段戲。在回家路上，有振先相陪，自然是選用平喉來唱，但及至振先下場後，我仍會選擇以平喉唱出：「草木依然當日貌，可嘆木蘭一別十二年長。。」因為我認為這句曲詞是木蘭在步入家門之前，對眼前身處環境的描述。所以用平喉唱是為了突顯「現在」的木蘭，是一個已代父從軍十多年，習慣了以男子形象示人的木蘭。同時這句選以平喉來唱，可與之後的一句滾花有著強烈的對比。因為之後的一句：「一定倚閭盼壞老年人，猶幸膝下承歡能嘗素望。」談及父母，便令木蘭回憶起從前承歡於父母膝下的嬌嬌女模樣，這樣的回憶會令木蘭不自禁顯露了女兒態，故而我會選擇以子喉來唱這句滾花。這種在一個上下句滾花中選唱兩種腔喉的設計，目的是將木蘭因這十多年的經歷而衍生的思想狀態，具體地呈現出來，從旁地加強對人物的描寫，而令角色變得立體。而

亦因為這樣交替使用平子喉，才能使劇情需要展露的感情更為突出。

除了這段滾花是以平子喉交替來唱，劇中其他場口亦有此平子喉交替使用的情況。但這種平子喉交替使用的情況是需要練習以尋找合適的發聲位置，尤其是以平喉唱完一段後，再接唱反線二王的高腔，的確是對演員的一種考驗，而這便需要在練習時多次反覆嘗試，以找到合適的換氣及發聲位置。

在步入家門後，我在唱「救弟」牌子時，會選擇用平喉唱出及以弓箭步向爹爹施禮。這樣的設計是用以加強表達花木蘭在過往十多年以男裝打扮從軍的經歷，男子漢的行為舉止已成為木蘭的習慣，所以木蘭一看見久別重逢的家人，其所說、所唱、所做，便會下意識地以平喉來說唱，或是以生角身段來演繹，以此表達十多年以男裝在軍營生活的習慣。這裡刻意作這個選擇，是藉著這種「一時三刻」不能立時回復女性形象的「下意識」表現，間接向觀眾加強刻劃木蘭以男子漢形象從軍已有一段較長的時間。這個設計是根據現實生活中的情況而構想出來的，因為一個人若在其他地方生活了一段時

尹飛燕談劇與藝——開山劇目篇

間，不用說像花木蘭般從軍十多年，就算只是一年的時間，也足以令其習慣有所改變。

故木蘭不能一時三刻改回原來女兒身的舉止行藏，亦是理所當然的情況。所以花木蘭回家後，就算見到家人，也會不自覺地表現已成習慣的男子聲線及形態。這就是我所說的：「以喉腔的靈活運用來連貫劇情」。

另外，我頗為喜歡這場的一段新寫的流水中板。當時戴信華老師按照輝哥（阮兆輝）所撰寫的曲詞來設計配曲旋律。我之所以喜歡這段流水中板，是因為這段流水中板所設計的腔口十分新穎動聽，與一般的十字清中板的慣常行腔不同，令人聽起來有新鮮感，而這「新」亦與我成立「金輝煌劇團」以「創新」為宗旨相吻合。亦正因如此，「金輝煌」在戲院的每一屆演出，都會為觀眾帶來一個新的劇目，所以當時差不多是每年有兩至三套新的劇目。而每當構思新劇時，在可行的情況下，我都會用新創作的腔口而不選用傳統已有的曲式，期望能為觀眾帶來耳目一新的感覺。以下的選段特意譜上工尺譜，方便讓各位了解一下這段十字清中板在行腔上與一般的十字清中板有何不同。

（木蘭白）元帥呀（唱十字清中板）賀　元　戎　請仔細靜聽端詳。。

×　××　××　×　××　××　×｜

士乙士合仁　尺尺上士上尺伬仁合

×　××　××　×　××　××　××　×｜

那　一年　　　　　爹爹抱病　在家休　養

反工尺乙　士工工六工尺上士上

×｜　××　××　××　×｜

尺　工士尺上尺工

×｜　×　×　××　××　××　×　×　×

尺　士上尺上乙士　上上尺工

工六五反六工尺上士合合士仁合（過門）

怎　料到　　柔然　賊　犯我邊　疆。。（介）

× × × × ×

上上乙士工工上上　工士尺工上　尺工尺乙

× ×× × ×× × × ×× ×× × ×

國有　難招兵買馬　將敵擋。　見軍帖十

× ×× × ×× × × × × ×× ×

乙　尺工　尺尺上士　伬伬仜合　上仜仜士合　士合合工尺工上　×

二　卷　卷卷有父　名堂。。　我爺無大兒　木蘭無兄長。

× ×× × × × × × ×× ×

乙乙尺工尺　乙士上上伬仜合工工尺乙　乙乙尺士乙尺士工上　尺

× ×× × × × × × ×× × ×

願為市鞍馬　代父上沙場。。邊關　上　歷盡了寒　來暑往。

×× ×× ×｜×

工反工反六工

×× ×× ×× ×

乙乙尺工士乙尺工尺上尺工尺乙士合

十二　載才立戰功返故鄉。。

尺尺尺乙工士乙

揭發了易釵而弁罪

×｜×｜×× ×

六尺工上尺工

怎　當（花）拚一死（工）請元帥奏上朝房。。

服飾穿戴的安排

在《花木蘭》一劇中，我共有五場戲。猶記得當年為了演出這套戲，在專門做花旦戲服的「深記」訂做了五套戲服，共花了大約五萬元，平均每套約一萬元。以八十年代的戲服價錢來說，也可以說是不惜工本。

木蘭在第一場先以女裝上場，在選用服飾上，因應了角色的個性特色而避免選用一些讓人感覺較嬌柔的粉色系列，而選用了看來較硬朗的黑色（見圖三十八）。在第一場中，木蘭須下場轉以生角打扮復上，而在第六場亦有同樣的情況。很多人都曾問及我有關趕場轉裝的竅門，我將會在下一節講述我在趕裝上的一些心得。話說回來，在第一場復上時，相反地，我選穿了一套較為嬌美的蝦肉色海青坐馬，而在往後幾場，我都是選擇了穿著感覺上是較為女孩子的顏色。為何我在花旦打扮時，選擇一些較硬朗的顏色，

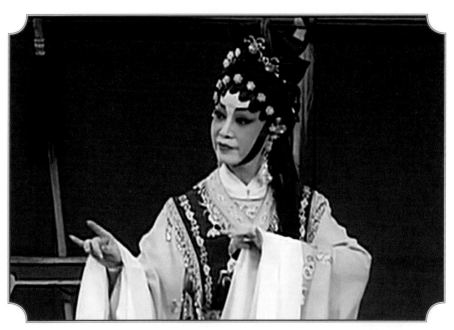

圖三十八：《花木蘭》第一場的女裝穿戴。

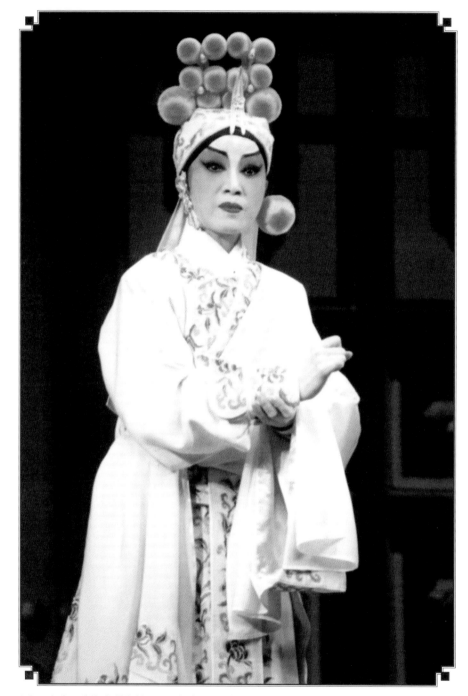

圖三十九：《花木蘭》第一場復上後所穿的蝦肉色海青坐馬。　Jenny So 攝。

而在生角打扮時，則選穿一些較嬌柔的顏色呢？原因是我在旦角打扮時，藉使用較深沉的顏色來營造剛強的感覺；而在生角裝扮時，則以較女性化的顏色來象徵花木蘭原本是女性的身份。此外，這場在復上後，會有一小段武藝比試的戲。若用纓槍，我會選用黑色纓的纓槍，原因亦是跟這場選擇戲服顏色的邏輯一樣，將平時慣用的紅纓改為換上感覺較為硬朗的黑纓，這種有別慣常的改變，較易吸引觀眾的目光從而引發觀眾作進一步的思考，藉此達致從側面塑造角色的目的。同樣地，我在其他的劇目中，亦曾經將纓槍換上兩色（黑色及白色）的纓，目的也是為了配合劇情，並以之加強角色的渲染力。

尹飛燕談 劇與藝——開山劇目篇

到了第二場〈投軍路遇〉時，我的打扮是頭戴馬超盔，身穿繡花的改良靠。所謂改良小靠，是因為款式上與一般的小靠不同。這件改良小靠的下裙是尖尾的，而一般小靠的下裙是平腳的。此外，木蘭靠有一大特色是圍於腰間的腰封（行內稱為「豬腰」）（見圖四十），而這是一般的小靠沒有的。

此外，傳統的木蘭靠是有一條「裙仔」的，而我當年演出時，則選擇不穿。無疑，穿了「裙仔」會令身形看起來較為修長，可是我卻覺得穿了之後會令武場身段看起來不夠瀟灑。但如果再演這套戲，我則會穿著完整的一套木蘭靠，當然會包括那條「百摺裙仔」。因為若選擇穿上完整的一套有「百摺裙仔」木蘭靠，會令整套木蘭靠看來更完整，同時穿上完整的一套木蘭靠，在觀感上是明顯地有別於一般的小靠，故而可以令花木蘭的人物形象更突出。

到第四場〈巡營〉時，我的打扮是頭戴馬超盔，身穿紅色的木蘭靠。我在設計這場的戲服時，特別選擇了一個有別於其他場次的設計，在木蘭靠上不繡任何圖案花紋，改

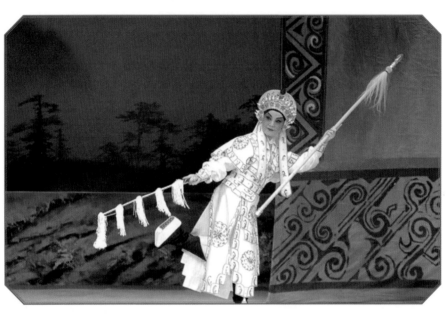

圖四十：《花木蘭》第二場〈投軍路遇〉所穿的木蘭靠。

為釘上銅片，以模仿古時的盔甲（見圖四十一及圖四十二），從而以加強塑造人物個性及配合劇情氣氛。因為〈巡營〉一場是描述軍旅在征戰路上的駐紮，為了加強渲染〈巡營〉一場的緊張戰爭氣氛，故我認為不宜再選穿像之前場次的繡花木蘭靠，因為一件釘滿銅片的木蘭靠較之於一件繡花的木蘭靠，更可突顯木蘭男性化的一面。雖然釘滿銅片的木蘭靠比繡花的木蘭靠在重量上增加不少，加上這場可說是全劇的重點場次，當中有較多個人身段及唱腔的表演，穿上滿佈銅片的戲服在演出上是挺吃力，對演員來說是一個考驗，但為了更好的藝術表達效果，我還是棄穿繡花木蘭靠而穿上銅片木蘭靠。我選擇了以紅色來作為這場所穿的木蘭靠的主色調，這是因為在傳統上，〈巡營〉這場必定是穿紅色木蘭靠的，故我也依從了這個傳統，以配合花木蘭在〈巡營〉一場中固有的經典形象。

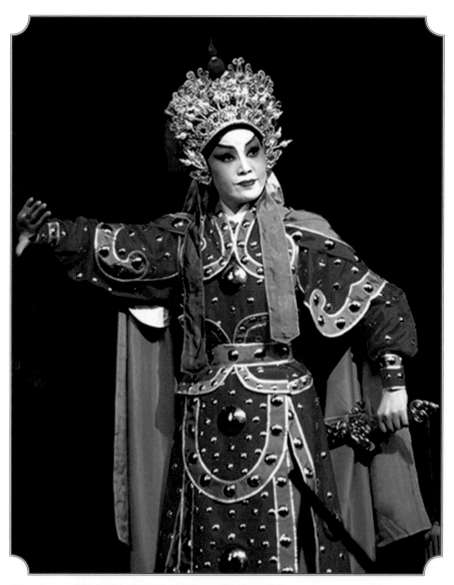

圖四十一：《花木蘭》第四場〈巡營〉所穿的木蘭靠。 Jenny So 攝。

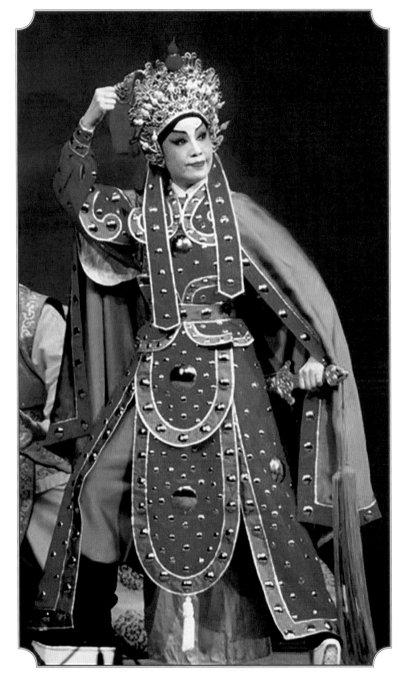

圖四十二：《花木蘭》第四場〈巡營〉所穿的木蘭靠。　Jenny So 攝。

到了第五場及第六場的前半部分，我的打扮是頭戴馬超盔，身穿繡花的木蘭靠。

因為第五場的焦點在於木蘭與劉忠的一段感情戲，所以我在這場選擇穿著繡花的木蘭靠（見圖四十三）。正如前文所述，我認為繡花的款式較為配合一些以感情戲為主線的場次，而這場可說是文武生與正印花旦的重頭感情戲，故選穿繡花木蘭靠較為合適。

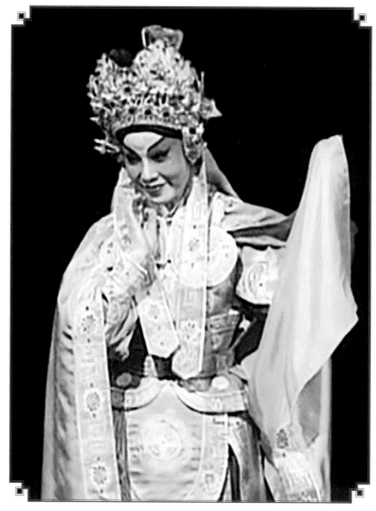

圖四十三：《花木蘭》第五場所穿的木蘭靠。

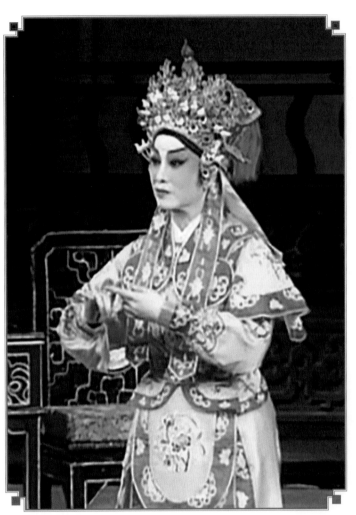

圖四十四:《花木蘭》第六場所穿的木蘭靠。

至於第六場，是講述擊敗柔然然後，回家與親人團聚的一場，劇情亦是較為輕鬆的，

故適宜穿繡花木蘭靠（見圖四十四）。

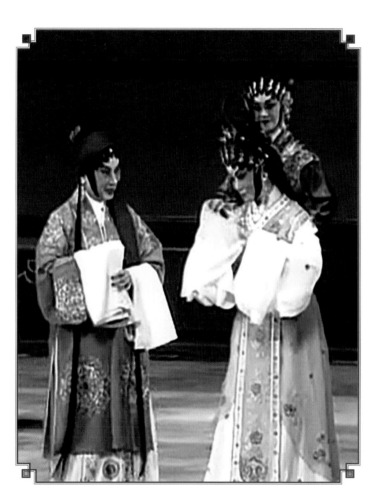

圖四十五：《花木蘭》第六場復上後的女裝穿戴。

而在這場的後半部分，我需轉以花旦裝扮復上，我選擇穿上帶藍色的小姑裝（見圖四十五），目的如前所及，是為了從側面加強對角色個性的塑造。

從以上可見，我在戲服的設計上，主要是以之加強對角色的烘托。正如戲行內的一句說話：「寧穿破，莫穿錯」，演員對戲服、頭飾等的穿戴與運用不能以隨便、馬虎的心態來處理。反之，演員應對服飾穿戴加以用心思考，藉戲服的側面烘托人物和劇情的功能，更立體地展現所演繹的角色。

之前曾有一位新秀演員在看完了我演的例戲《大送子》之後，發覺我與其他正印花旦在穿戴及下場的安排上有所不同，於是就著我在劇中的做法和穿戴向我討教。她說：「燕姐，我之前聽說過《大送子》中，由正印花旦負責抱斗官的戲份，是因為方便有更多時間更衣以演出接下來的正本戲。所以，在香港演出例戲《大送子》的普遍做法是當正印花旦將斗官（舞台上用以象徵嬰兒的人形玩偶）交予二幫花旦後，便會立即下場，以爭取更多時間更換戲服。可是我看您在《大送子》中沒有在交予斗官後隨即下場，為什麼呢？」我向她說我不會選擇這種演繹法。試想想，有什麼理由那個負責抱斗官的與一眾仙姬一同上場，在交予斗官後卻忽然先行下場？這是不合劇情常理的。所以，我不會在交斗官予二幫花旦後先行下場。就算之後需趕演正本戲頭場，也不會先下場，因

為在演完《大送子》後，演員會有足夠的時間轉裝。所以，我在交斗官予二幫花旦後，會繼續站於一眾仙姬旁邊，當二幫花旦（即在《大送子》中的主角七仙女）下場時，我就是緊隨二幫花旦第二個下場的演員，然後才是其他仙姬跟著我下場。因為當你認真地想一想劇情，負責抱斗官的「妹仔」（其實我並不認為這角色是「妹仔」，而一樣是仙女）是與一眾仙姬一齊上場的，為什麼有一個要先行下場？她又不是負責開路或其他原因，不會就是因為負責抱斗官這簡單的任務吧？古老傳統如此，而我在從前也是跟著這傳統去演繹，但當我擔任正印花旦後，我就不是這樣處理。因我覺得演員在舞台上的演繹法（包括上下場的安排）是應配合劇情的。

而且戲班中飾演抱斗官的演員，一般都是穿梅香旗裝衫褲來演這角色，我也認為是不合適的。這個普遍的穿戴方式之所以形成，可能是因為其他演員們都是以這種穿法來演抱斗官的角色，才形成了一種「慣例」。正如前文提及，我認為戲服是配合角色的。

所以當我在《大送子》中負責抱斗官時，我會選擇穿小姑裝（見圖四十六）。雖然穿著梅香旗裝衫褲是戲班中一條習以為常的不明文規矩，每個正印花旦在《大送子》中負

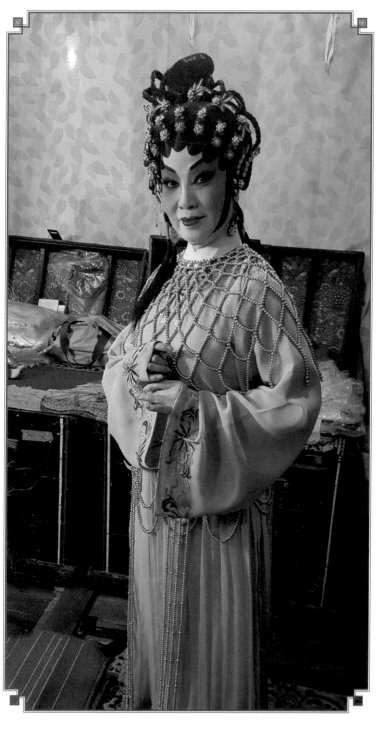

圖四十六 在《大送子》中飾演抱斗官的仙姬。攝於二〇一六年四月九日長洲北帝誕的正誕日戲。梁雅怡攝。

尹飛燕談劇與藝——開山劇目篇

責抱斗官時，都是作這樣的穿戴。這個穿戴習慣可能是因為從前戲班飾演「妹仔」的都是習慣上穿旗裝的，而《大送子》負責抱斗官的，正是屬於「妹仔」的身份，以致一路傳統下來《大送子》中負責抱斗官的「妹仔」也穿旗裝，即「妹仔衫」。既有這傳統，衣箱（即粵劇中負責服裝的工作人員）就按這傳統「起」（負責服裝的工作人員在演出前為演員執拾整台戲所需要的戲服稱為「起」）給演員；二來，基於有這傳統，演員不會忽然間告訴衣箱於《大送子》中要穿小姑裝，間接促使這個「習慣」的形成；三來，可能是基於穿小姑裝的穿戴較多，間接增加了衣箱的工作量。戲班是較為傳統的，十分重視班內的和諧與人際關係之協調，可能亦因為如此，《大送子》中負責抱斗官的「妹仔」也會選擇穿旗裝，一方面既是體恤，不欲加重衣箱的工作量；另一方面亦可免得令衣箱產生抱怨。雖然有以上種種原因導致負責抱斗官的「妹仔」穿旗裝成為了一個不明文的規矩，但我還是選擇不按此穿戴規矩而選穿小姑裝。

可能是因為粵劇行從來都是十分講究傳統的，那新秀演員好奇我這「破格」處理會否惹來非議。她問道：「那麼，燕姐您第一次作出這改變時，不怕人家說傳統不是這

樣做嗎？會否擔心跟一般的做法不同，是有違傳統？」這其實是個人藝術理念的實踐與

班中人際關係和諧的平衡。記得當我第一次作出這改變時，有人說：「阿燕，為何妳今

日穿小姑裝？」我回答說：「我是仙姬嘛。」人家說：「隨便穿『妹仔衫』就可以了，

哪用這麼隆重？」我說：「我喜歡這樣穿，我貪靚。」我相信以「貪靚」為解釋，是沒

有人會指責你的，更何況演員的責任就是要在觀眾面前展現美的一面。若抱斗官的能與

其他一眾仙姬穿上同一系列的小姑裝，在觀瞻上，會令觀眾有齊整美的感覺。同樣地，

我可以在交斗官予二幫花旦後先行下場，但我認為這種處理不是太好，因為不按劇情的

合理性而不求甚解地盲目跟從，是對戲的不尊重。我認為作為演員的必須對「戲」有尊

重，而這「尊重」就是演員以能將「戲」的最適切演繹帶給觀眾為其首要考慮，而不是

按照一些非為劇情服務的個人意願來演繹。所以，雖然說《大送子》中的正印花旦只是

上場站著，於劇中的戲份不算重要，但亦應在演繹上顧及劇情的合理性，不應在有重要

戲份時，才在台上做得好。

尹飛燕談 劇與藝——開山劇目篇

趕場的個人心得

（十六）趕場是老倌的責任，不是衣箱的責任

在《花木蘭》這劇中，我在第一場及第六場都需要趕妝，第一場是由旦角打扮改成生角打扮，而第六場則是由生角打扮改換成旦角打扮。我在趕妝，除了衣箱外，是不許別人碰我那些已於之前一場，按照個人使用習慣而放置好的趕場物品的。因在趕場時，演員必須清楚知道所有趕場物件所在的位置。我亦會著衣箱將所需趕換的戲服在趕場前預先從衣架脫下來，按照穿著的次序疊好，甚至是預先將可縫在一起的，先行讓衣箱縫上，以減少穿戴的件數，從而提升更衣的效率。而且在趕場的時候，我會在穿著次序的習慣上亦有所微調。在平常不用趕場的時候，我是習慣先戴好頭飾然後才穿戲服的。但若需要趕場時，則會按不同的情況來決定改裝次序。如《花木蘭》的第六場需由生角打

扮改成花旦妝扮，我則會先脫下生角戲服，接著便是上片子和戴頭飾，然後才穿旦角戲服。若果所需趕的裝扮不需要上片子，則會於下場後先脫戲服，再立即穿上需要更換的戲服，然後才戴頭飾，這樣可省卻來回穿著戲服與插戴頭飾兩處地方的時間。而且，因為很多時候改妝的目的，都是藉著穿戴的戲服不同來表達不同的時空，而表示時空的不同則須穿不同的衣服，所以更換衣服是必須的，但頭飾卻在這方面的功用不太明顯，所以若真的趕不及更換頭飾，也可再更換了戲服後上場。而頭笠則於回劇場時，先由衣箱梳好並置上可預先插上的頭飾。

很多時候，有些青演員認為趕妝是衣箱的責任，以為只要通知了衣箱自己需於哪場趕場便可，演員自己沒有為趕場而作任何構想或思想準備，致使在趕場時只有衣箱在趕，令轉妝的效率降低。其實，我認為趕妝的主要責任在演員，而不在衣箱，因為衣箱的作用是協助演員轉妝。所以，若有需要趕妝的場口，演員與衣箱之間應在之前有充份的溝通，衣箱和演員也應清楚知道自己在趕場時負責的部分，並確認趕妝的步驟，只有在演員與衣箱之間共同合作下，才能提升趕升轉妝的效率。

除了演員和衣箱加強協調以提升轉妝效率外，劇本上的處理亦可用以爭取更多的轉妝時間。在以下《花木蘭》第六場的一段節錄劇本中，特意地寫了一段〈平湖秋月〉，就是為了用來爭取更多轉妝時間的：

（木蕙花上句）三位堂前稍候，待我通傳（另場）佢地未知陣上英雄，却是個女兒變相。（下介）

（花弧白）三位將軍請坐。

（廷玉等白）老人家請坐（眾坐下介）

（廷玉白）老人家，那花將軍與你怎樣稱呼。

（花弧白）老漢是花將軍之父。

（劉忠白）我估道是誰，原來是花賢弟之父，老伯，晚輩劉忠這廂有禮。

（振先白）我地同你個仔呀花將軍好好朋友

（花弧白）爺！花將軍不是我兒子

（一才眾人反應）

（振先白）乜話你係佢老豆，佢唔係你個仔（起平湖秋月）奇奇奇，你是佢爹爹佢却非你兒郎，相信揭盡詩書都無咁既明堂，令人確實費解，你可否說其詳。

（花弧接）難直說，這情況你休要問其中真相。

（劉忠接）你要說明白，且一訴內裡隱衷何以他非你兒郎。

（廷玉接）又似濃雲和霧閉，我等要守待雲開天晴朗。

（振先接）應該講出你兩關係，何須吞吐，況且此處又是你家堂。

（花弧接）難言真相為怕苦衷裏說白回頭會招災殃。

（廷玉接）何必徒添惆帳（花下句）既有難言之隱，不說亦無妨⋯究屬私人事，不便問底查根，何以尚未見故人臨堂上。

（花弧白）三位將軍稍待，花將軍馬上會出堂相見。

（各人坐下介）

如現在再演此劇，我認為可以刪去〈平湖秋月〉的一段戲。因為當年演出時，我在引文劇本中木蕙唱畢花上句後下場的時候，我已完成轉妝，即用不著以〈平湖秋月〉來爭取時間趕妝。加上以現時我趕場的速度，應該大約需要六至七分鐘便可由生角妝扮改

成旦角的妝扮。所以，若能在短時間內改妝，則可刪去原本用以增加改妝時間的戲文，令劇情更為緊湊。

以導演之角度重看此劇

我首次接觸導演的工作崗位，是與威哥（梁漢威）於二〇〇九年演出的《孝莊皇后》。

回想在二〇〇五年時，灌錄了四首曲，包括：《孝莊皇后之密誓》、《董小苑之江亭會》、《秦淮冷月葬花魁》及《武則天之踏雪尋梅》。而在灌錄這四首曲時，已醞釀將《孝莊皇后》變成一套長劇作公演。到了二〇〇九年，康樂及文化事務署邀請我的劇團演出，於是我們便落實將唱片曲變成長劇。由於《孝莊皇后》屬於「花旦戲」，而我亦一直渴望能演出一個為自己度身訂造的角色。於是我順理成章地負責構思如何將唱片內容擴展成一套長劇，亦自然地成為了該劇的導演。為此，我著手構思並多方面參考與孝莊皇后相關的資料。當時我看了兩套以孝莊皇后為題材的電視版本，其中由寧靜主演

的電視劇《孝莊秘史》深深地吸引著我，於是我便綜合了唱片版、兩套以孝莊皇后為題材的電視劇，來構思粵劇《孝莊皇后》。在有了整體構思後，便與撰寫《孝莊皇后》唱片曲的蔡衍棻溝通，並交由他撰寫長劇的劇本。在劇本大致完成後，威哥（梁漢威）亦有為劇本進行一些修訂。

其實我也考慮了很久才決定擔任《孝莊皇后》的導演。因為我認為作為一個導演需要兼顧的事情很多，就以釐定每場的大綱為例，也足夠令人傷腦筋的。我之前參考的電視劇《孝莊秘史》是幾十集的，當中可以花很多筆墨、枝節去鋪敘劇情和塑造角色。但粵劇只有三數小時的幾場戲，如何能夠將長達幾十集的電視劇，濃縮成一套數小時內有完整起承轉合的粵劇大綱呢？這的確是頗花心思的。而且演出大綱的釐定不只是從劇情的起承轉合出發，亦可能需要因應演員的能力、長處而有所微調。所以在構思大綱的同時，我腦海也需即時連繫到：應該由哪位演員飾演該角色？哪位演員擅長演什麼？我應該要怎樣安排場口才可以讓該演員發揮其長處？我不單止須考慮整套戲中不同角色的人物設計，甚至於各個場口需要有怎樣的佈景設置？在排練時我應該如何去導其他演員去

演？凡此種種，均是我之前未嘗試過的。因為以前都是劉洵老師會替我安排好，不用我去操心的，我只需盡好一個演員的本份，演好我的戲就可以了。可是，當導演就不一樣了，由劇本大綱的釐定、每一個角色的建構、角色之間的交流等，我都需要有一個清楚的腹稿。所以在落實擔任導演之前，我花了很長的時間去搜集與孝莊皇后有關的資料，在整理的過程中，心中已有一些對此劇演出的構思，當這些構思一點一滴地累積起來時，就成為了我確定自己是否真的有足夠能力勝任導演工作的信心，這就是為什麼我需要那麼長的時間去考慮出任《孝莊皇后》的導演。

自從這次擔任《孝莊皇后》的導演，我獲得了從前只擔任演員所未曾經歷的體驗，這對我日後不論在當演員還是導演上，都有很大幫助。當中最大的得著，就是認知到不論是當演員還是導演，「靈感」是十分重要的。例如在擔任《孝莊皇后》的導演時，經常要將腦內的靈感化成現實的演出，這次的經驗，不單讓我增添自信和成功感，更自此啟動了我腦內靈感的泉源，潤澤了日後的演出或執導的劇目。因為當你能夠成功引導每一位演員演繹出立體的人物形象，就代表你有能力去構思怎樣演好角色。日後不論是擔任

演員或導演，你也可將這種能力轉移到該崗位或劇目上。就例如在我執導《郵亭詩話》時，當中有一段在旋轉舞台的戲，既要考慮演員邊唱邊做的動作，也要兼顧旋轉舞台的旋轉速度和佈景的運用。這相比從前只是按老師設計而演出，現在擔任導演後，為了導好一套劇，需看更多的資訊、涉獵更廣的藝術範疇，所以這方面的經驗的確令我在藝術上獲益良多。我亦借此勸勉年輕演員，多擴闊個人的藝術視野，才可產生更多的藝術靈感，才有更多創新的藝術點子。就例如當年參演八和會館主辦的劇目《盛世梨園》時，當中我飾演的武則天，就是參照了歸亞蕾飾演的武則天白髮造型，於是我向時任《盛世梨園》導演的威哥（梁漢威）提出，我以白髮演出劇中垂死的武則天。威哥當時以為我說笑，他說：「所有花旦都爭著扮演年青貌美的角色，您怎會構思去演一個白髮的老年武則天呢？」我跟威哥說，我看了歸亞蕾的武則天後，頓生以白髮造型來演這一場的武則天的想法，相信會十分可觀。最終在演出過後，這安排的確令劇情更具說服力，且有更強的藝術感染力。

現在若重新再演《花木蘭》一劇，我會對第一場有較大的修改。在說出我擬作的修

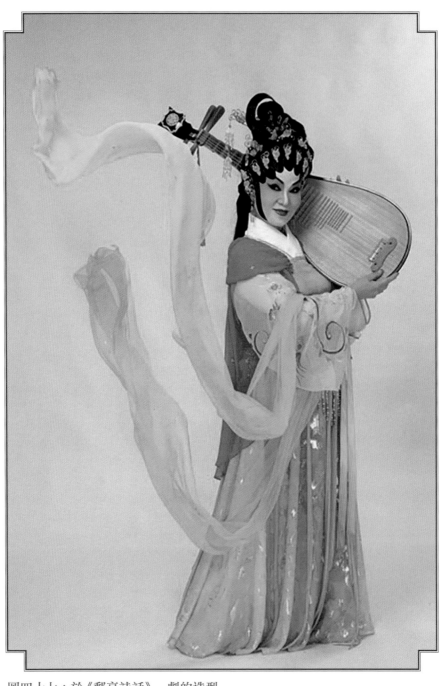

圖四十七：於《郵亭詩話》一劇的造型。

訂前，先展示第一場的完整劇本，讓各位先了解一下八十年代所撰寫的劇本原貌。繼以再闡述在三十多年後的今天，我會作如何的修改及當中的原因。

第一場

景：花家 （衣邊為木蘭之機房、什為後園，不可太華麗）

時：日景轉黃昏

（音樂接上場之間場音樂起幕）

（花木蘭貴妃醉酒板面上唱醉酒） 暫停機杼，我心總難寧，坐臥也難定，只為昨日見軍帖，卷卷有爺名，惟怕爹爹此去未能把敵寇平，徒送命 （食住轉士工慢板上句） 爹爹久病初愈，何況武功失練，倉卒之間怎到沙場馳騁。（長過門浪裡白） 想我爹一片忠心，定不肯有負皇命，可嘆我家男丁單薄，幼弟年齡尚少，我木蘭又是女流，思想起來，真是令人愁悶，正是空撫吳鈎劍，難效

女緹縈 （埋位介）

（花木蕙食住長過門上唱慢板） 唧唧復唧唧，木蘭當戶織，何以不聞機杼，但聽得嘆息連聲。。待奴奴

進機房，問明究竟。（八門介）

（木蕙呼木蘭，木蘭若有所思不應介）

（木蕙走前拍其手白）木蘭！

（木蘭如夢初醒介白）哦！原來是姊姊到來，姊姊上座

（二人坐下介）

（木蕙口古）木蘭妹，你注日勤於紡織，何解今日停機不動，若有所思，連姊姊呼喚也不回應。

（木蘭口古）姊姊休怪，妹因有一腔愁絮纏繞難清。。

（木蕙白）哦！原來妹妹有些心事，何不詩為姊猜上一猜呀！（唱減字芙蓉）大概是衣裳不稱意。

（木蘭接）木蘭哪有此閒情。。（無限句序）

（木蕙接）莫非嫌挽髻不入時。（無限句序）

（木蘭接）我素來懶把殘妝整。（無限句序）

（木蕙接）是幼弟頑皮招氣惱。

（木蘭接）我怎會為此氣難平。。（無限句序）

（木蕙接）莫不是爹媽曾有微言。

（木蘭接）縱有微言當受領。（無限句序）

（木蕙接）你定是把情郎念。

（木蘭接）木蘭與誰個說愛談情。。（花）我心中事，姊你定猜不來。

（木蕙接花半句）好啦！你便直言說究竟。

（木蘭白）姊姊呀（唱反線中板）木蘭非為兒女私，卻是心懷家國事，恨柔然犯我邊域。。可汗大點兵，昨日軍帖傳來，十二卷軍書，卷卷有爺名姓。老父病初瘥，丰亦老，問怎般披掛再長征。。（花）弟手幼，難替父從軍，我有心，獨惜身為女性。

（木蕙水波浪花下句）估道木蘭何事倒機杼，原來是心中掛繫父安寧。。只怨花家單薄沒壯丁，娥媚空有罡烈性。

（木蘭花下句）我若身為男子漢，定當代父作長征。。心憂家國難，更念父安危，天罷天，何不生我木蘭為男性？

（木蕙仄才看木蘭介）

（木蕙先鋒鈸報木蘭介口古）木蘭妹，為姊問你一聲，你若身是男兒，是否敢替爹爹承軍命（三問介）

（木蘭先鋒鈸執木蕙介口古）姊姊，妹若身為男子，自當代父從軍戍邊庭。。

（木蕙白）好呀！（唱古老中板下句）常言有志事竟成。。有心代父為馳騁。易釵而弁進軍營（腔

（木蘭接）我姊一言驚夢醒。木蘭自愧太不聰明。。（花）又恐老父冥頑，不遂所請。

（木蕙仄才花下句）自有良謀在後，不愁事不得成。。你快快改換衣裝，為姊當舡照應。

（木蕙與木蘭直語介）

（木蕙唱煞板）花木蘭，易釵而弁，看誰舨認出是個女娉婷。。（下介）

（木蘭唱煞板）

（木蕙詩白）正是：木蘭生就男兒志，娥媚忠烈勝豪英。

（花弧內場唱士工首板）大膽柔然來犯境。

（略慢七才花弧上，花母及花木棣同上）

（花弧唱中板）敢欺俺大魏少豪英。。花弧雖是經年病。抖一抖精神又縉纓。。想當年曾渡燕然嶺。夜平

八寨鬼神驚。。（花）快些取出舊征袍，執戈領受新軍令。

（花母長花下句）老爺何氣盛，毋氣盛，當年縱有真本領，如今老病便不靈，何苦沙場重拼命，就算你

強身為國也未必一戰功成。。莫怪我喋喋不休，應知苦口良藥利於病。

（木棣口古）係囉！爹呀，聽吓娘親勸啦，你老弱多病，有大條道理拜辭君命。

（花弧口古）多事！你小小年紀識得幾多！常言虎老雄心在，待我叫木蘭將征袍取出，我便馬上登程。

（白）木蘭

（木蕙出門介白）見過爹爹！

（花弧白）罷了！（口古）蕙兒呀，何解你來到木蘭機房，又不見木蘭蹤影。

尹飛燕談劇與藝——開山劇目篇

（木蕙厸才介口古）呀！係嘞，到底爹爹找尋木蘭妹妹，又所為何情。。

（花口口古）蕙兒！你勸吓你阿爹啦！佢話要拜命從軍，要你妹取出証衣一領。

（木棣口古）其實阿爹啱啱好番又點去打杖吖？不過奈何娘親勸極佢都唔聽。。

（木蕙白）爹爹呀！（唱楊翠喜）爹爹莫再說請纓，丰事已高氣衰血弱，難為國，應惜殘餘命，怎可與

敵寇拼。

（花母接）何必偏偏將老命去當兵，應該有人效命，舉國何愁沒壯丁，苦勸你偏不聽。

（木棣接）還望母三細聽良言勸，莫踏上途程。

（木蕙接）爹呀！你且心平和氣靜，你要知經年常帶病，雖是病愈也未可出戰，怎可再執戈把敵迎。

（花弧接）拚之拼一拼，何必諸多顧慮，勸說聲聲，當軍那許有辱皇使命。

（花弧接）真是冥頑未靈，我拚之殘命喪不許你遠戍邊關境。

（花弧古老中板下句）虎老雄心在何懼作長証。。柔然勢大來犯境。我軍浴血守邊城。。倘若後繼無人來

接應。總有日孤城無援守不成。。那時便塗炭生靈傷殘百姓。（腔）（浪裡白）有道父要子亡，子

不亡是為不孝，君要臣死，臣不死，是為不忠，我花孤乃是有軍籍之人，執戈上陣乃是理所當

然之事，哪有托詞違抗之理。

（花母白）老爺！（接唱古老中板）你雖是忠於國惟是背人情。。試想兵兇戰危禍福難定。倘有個三長兩

短我怎擔承。。那時間孤寡一門誰照應。（腔）（浪裡白）老爺，你年事已高，況且久病初瘥，漫講話上陣交鋒，就算叫你犁田挑水，你也未必做得來，你執意從軍，何異送羊入虎口，老爺你難道只知有國，就不知有家嗎？

（花弧白）呸！（接古老中板）國破有家難再整。若然家破更活不成。。國難當前難惜命。夫人大義理當明。。（欲下介）

（木棣白）爹！唔好去呀！

（木蕙白）爹爹！娘親言之有理，還請三思

（木蘭內場白）且慢（叨叨古上介）

（木蘭與花弧仄才推磨介）

（仄才）（花弧口古）小兄弟有所不知，老漢忠心報國，況且昨日送來軍帖，軍書十二卷，卷卷有我名。。

（木蘭口古）老人家，看你年事已高，何解要遠赴邊關沙場拼命。

（花母口古）呢位小英雄，做吓好心替我地勸一勸我家老爺，其實佢久病初瘥，怎能上陣呢，惟是他不聽人言，幾十歲人重係咁火氣盛。

（木蘭口古）老人家，呢位伯母就講得對，上陣交鋒非同兒戲，況且徵兵告示已出，舉國健兒當會執戈上陣，又何愁邊塞無援兵。。

（花弧白）小兄弟，你有所不知嘞（花下句）身是軍人當報國，我雖然年邁，軍籍尚留名。。軍書卷卷

有花弧，難道我花弧甘違軍令。

（木蘭花下句）你老病焉能承軍詔，不如由我替你長征。。

（花弧花上句）就算我老弱都不須你代勞，你敢少看我花氏後人無本領。。（白）就算我有心無力，報國

無能，都係由我花家後人代替，幾時要到你呀，並非老漢誇口，小女木蘭練就一身武藝，何惜

身是女兒不能代父從軍。

（木蘭白）老人家，既然令千金不能代你從軍，何不就由晚輩代替？

（花弧白）你何德何能，要替老夫從軍，漫說是與老夫交手，就算小女木蘭，你也未必係佢對手，你如

此大言不慚，我叫木蘭出嚟教訓吓你至得。（內衣邊叫白）木蘭！木蘭！

（木蘭在後子喉白）爹爹呼喚何事？

（花弧回身大奇介白）你…

（木蘭白）女兒正是木蘭

（花母口古）蘭兒，你快啲勸吓你阿爹唔好俾佢去打仗呀，唉！睇吓你咁大個女都重大唔透，喺度扮鬼

扮馬，咁唔生性。

（木蕙口古）娘親莫將木蘭錯怪，他男裝改扮，無非欲替父長征。。

（重一才眾人反應介）

（木蘭跪下花下句）爹呀！國家興亡人皆有責，願為市鞍馬，淤此替爺証。。怎忍你老病淤戎，望許木蘭代父承軍令。

（花母白）老爺！（花下句半句）木蘭一片孝心你應感動。

（花弧接半句）女流怎可進軍營。。

（木蕙花半句）木蘭經已改男裝

（木蘭平喉接半句）一向生就男兒罡烈性。

（花弧接半句）怕你花拳繡腿無一用

（木隸接半句）你都話家姐武功兵法學足你九成。。

（木蘭花半句）試問如何方許我代淤軍。

（花弧接半句）除非比武園前你可將爹勝。

（木蘭白）君子一言

（花弧白）肆馬難追

（木蘭白）拿兵器來（九才半起鑼鼓）

（木隸趕快將槍拿給花弧，將單刀給木蘭，花弧木蘭打單刀槍介，最後花弧不敵介）

尹飛燕 談 劇與藝 ——開山劇目篇

（花弧沉花下句）哎吔吔，真是英雄遲暮，到頭來難及娉婷。。（花）就許你代父從軍，女呀你休辱沒花家姓。

（木蘭快點下句）一言難盡萬般情。。叩親情（拜介）直奔邊境。（白）多謝爹爹（叫頭白）罷了爹娘

（花弧、花母應介）蘭兒！

（木蘭白）姊弟呀！

（木蕙、木棣應白）妹妹呀！／姊姊呀！

（木蘭白）保重了！（欲下介）

（花母白）木蘭（先鋒鈸木蘭回身跪下介）

（花母口古）蘭兒，可嘆你命生不辰，適逢國家多難，難享天倫歡慶。你父耄老多病，迫得你替父長征。。你初次出門，路上要自己照應。因為你易釵而弁，更要步步為營。。從今一別，怕女歸期難定。但願皇天庇佑你一戰功成。。若是你久戰沙場，他日歸來，怕難見爹娘影。有清明三月，望女你拜掃墳塋。。

（花弧白）唉，木蘭呀（唱木蘭從軍）心裡苦不勝，只嘆我經丰病，要乖女你替父征，至此淚暗凝，望你舣立戰功，把那頑敵勝，高奏凱歌，歸家侍晚景

（木蕙接）惟盼你盡把戾言記，若有一朝得勝後

（木蕙、木棣合唱）班師奏凱萬眾迎。

（同唱花）從此後，關山兩地，一樣親情。。

（花弧白）軍令如山，速速前去

（木蘭白）如此說，保重了（回指下介）

（落幕）

大家看過原來的劇本後，可能都會發覺這場的節奏不算是太明快。這是因為八十年代的觀眾看戲文化與現時的觀眾的看戲文化有所不同。八十年代的觀眾，認為粵劇演出的煞科時間應該是超過晚上十一時才正常的。；但現時觀眾的看戲文化也隨時代的步伐而調整了，觀眾喜歡十時許便散場，最晚也不期望煞科是超過十一時。作為導演，除了要顧及演員的演出外，也要了解觀眾的口味和時下的看戲文化。

所以，若再重演《花木蘭》，我會選擇刪去頭半場。當中原因有二：一是因為時代發達，潮流進步，人的腦袋也轉得快，太多無關痛癢的枝節會令觀眾產生疑惑，亦令劇

情的主線不清晰。從前的粵劇劇本會較冗長，並不適用於今日的粵劇演出，故而應刪去一些影響劇情緊湊的枝節。

刪去頭半場的第二個原因是藉此省卻其中的一次趕妝。因為從演員的角度出發，剛開場沒多久，演員便需進行第一次趕妝，這安排不利於演員投入於戲的演出，且開場的旦角妝扮只有幾分鐘戲，作用不大，但卻令演員分心兼顧由女裝趕轉男裝。所以若選擇刪去頭半場，則可以由木蘭父親上場開始演，保留的戲份是為了交代花弧也認為花木蘭有能力可代父從軍。

若重新編排這場，我的構思是由花木棣練武開始，後與花木蕙的對話中，帶出朝廷正在徵兵。但父親花弧抱病，不適宜從軍，當木棣自告奮勇時，木蕙指出弟弟年紀尚輕，未能上戰場殺敵。木棣說出姐姐木蘭武功高強，但可惜是女兒身，未能代父上戰場。正當木棣及木蕙在躊躇之際，滿有病態的父親花弧由木蘭母親扶上，二人上場後，與家人的說唱內容主要交代父親有頗重的病況（這是因為要令木蘭代父從軍顯得合

理），家人著父親須多休息，同時，亦再次交代早已知悉朝廷會向花家徵兵一事，只是不知何時徵兵的消息到臨花家。大家正為花弧抱病不宜從軍之事而躊躇之際，有軍校手執軍令冲頭報上，大家正在因軍令下達不知如何處理時，第二輪的催促軍令再次傳到。

此時，四古頭鑼鼓下，花木蘭身穿海青扎巾的男裝打扮上場。安排木蘭於這時才上場，是因為按照戲曲習慣，甚少會安排六柱於全劇一開始時便亮相，慣常是在其他演員的鋪墊下才上場。花木蘭上場後，與二次到來催促之官員推磨（粵劇中用以表示打量對方的動作），官員對名冊上花家應沒第二個成年男丁，但眼前卻在花家出現一壯年男丁而好奇。花弧在推磨後雖已認出木蘭，但礙於有官員在，未便拆穿。其後官員與木蘭軍事上雖然對答如流，但花弧仍不放心讓木蘭從軍，故而著木棣與木蘭比試武功（或可考慮上的策略答來頭頭是道，亦在武功比試上取勝；復加上木蘭母親勸花弧讓木蘭一試，花弧最後也對木蘭從軍一事安下心來，遂答應讓木蘭代其從軍。

其實還可以有第三個選擇，就是刪去整場第一場，因為《花木蘭》整套戲亦算頗

長，而且花木蘭代父從軍的故事人所皆知，不需再利用第一場來交代故事背景。所以，可考慮全劇一開始時，便由原來的第二場〈投軍路遇〉開始，可令劇情更為緊湊及明快。

碧波仙子

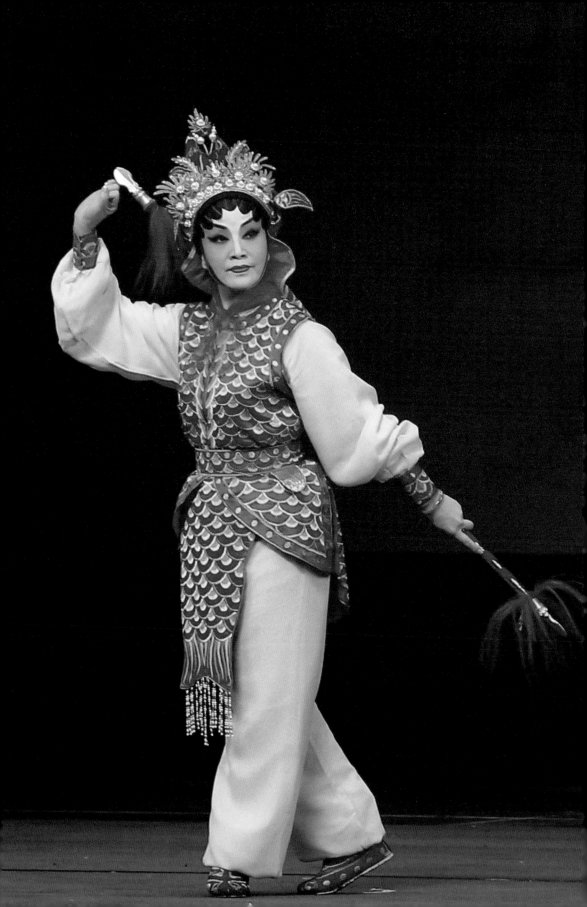

第二章

——

秉持敢於創新的藝術理念

《碧波仙子》

甲、緣起與籌備

《碧波仙子》一劇的來由

演完第一屆金輝煌的《花木蘭》之後，由於觀眾反應熱烈（見圖四十八），於是很快便決定籌辦「金輝煌劇團」第二屆的演出。「金輝煌劇團」第二屆的演出定於同年（一九八八年）十月十八至二十日，假荃灣大會堂公演（見圖四十九）。由於第二屆的演期距離第一屆只有大約半年時間，而劇團的宗旨是每屆演出必有新戲，要演一個新劇本，由撰寫劇本到排練新戲，半年時間說多不多，說少也不少。於是我也不敢怠慢，在演完第一屆《花木蘭》後，很快便與劉洵老師商量第二屆的演出劇目。

金輝煌劇團盛設慶功宴

燕和阮兆輝外，

輝煌金劇團在新劇演出，光演出，已大功告成：開晚成功設慶功告大功，演出者除安席外，了尹飛還有邱

鶯鶯、吳千條、羅品超、陳慈詩等。

尹飛燕做出，今次阮兆輝一出，由出由一花木蘭，她非常的示自己，反應不俗，十由二考慮了很久，她衷示自己做了正印當改，因做了正印當

然不想做回二帮，所以阮兆輝以二帮赴他務求以力。

一齣成功的劇目演成功。要想悉做回二時卻也很接自己，於是為自己編劇，而是為自己接受他一劇團表編時表別比較容易夫婦溝通，換上認為是別人則未必咁易接

編劇暫時示觀眾。劇成一定要想做，示劇暫受自己的意見了。

圖四十八：一九八八年五月一日《華僑日報》報導「金輝煌劇團」的《花木蘭》演出獲業內與業外人士好評。

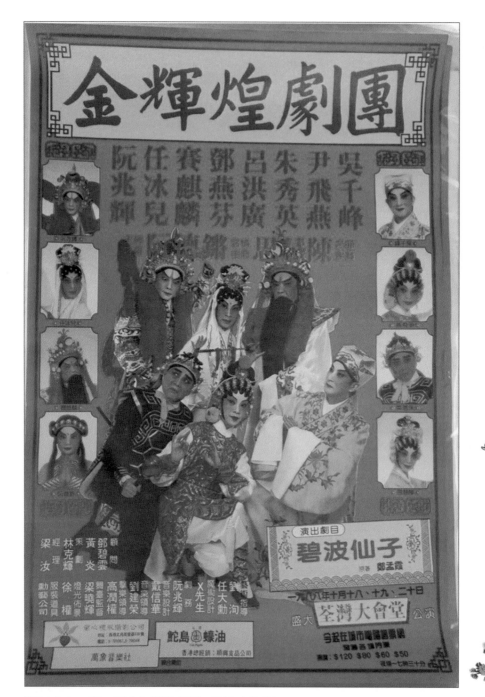

圖四十九：第二屆「金輝煌劇團」的演出海報。

劉洵老師選擇了按《追魚》的藍本來編寫第二屆「金輝煌劇團」的重點劇目。因為《追魚》是一個神仙故事，可發揮的藝術創意空間較大。而且當年停演一年來練習《花木蘭》身段基功的狀況，只需在那基礎上加強，處理新劇的北派、身段等，應該是游刃有餘的。

當選定了藍本後，我們便開始著手編寫劇本。當年霞姨（鄭孟霞，唐滌生妻子）曾將她所撰寫的《碧波潭畔再生緣》劇本贈送予我，於是我們便以該劇本為基礎，由輝哥（阮兆輝）按此編撰成一套長劇，並將劇目命名為《碧波仙子》。

富，既有唱情，亦有北派、長綢、舞蹈身段等，以我當年停演一年來練習《花木蘭》身段基功的狀況，只需在那基礎上加強，處理新劇的北派、身段等，應該是游刃有餘的。

《碧波仙子》一劇與「金輝煌劇團」的宗旨

「金輝煌劇團」每一屆在戲院公演，都會堅持為觀眾帶來一套全新的劇目。而《碧波仙子》就是在這個大前提下誕生的。

《碧波仙子》不單是一套新劇，還是一套可塑性很高的新劇。因為它是一套以神仙為題的劇目，相比其他劇目，可以容許更多創新的元素。例如劇中的第八場便是講述張天師設壇降妖的一場，我們藉加入另類的表演元素——魔術，來提升觀眾的新鮮感。

當時劇團聘請了魔術老師X先生來教授飾演張天師的廣哥（呂洪廣）及飾演龜精的英姐（朱秀英）一些與劇情相關的魔術。當公演時，魔術環節的確引起觀眾的興趣，例如變出祭壇的雞並令其頭部擺動、現場變出一隻白鴿等，都令觀眾有耳目一新的感覺。

除了魔術環節令觀眾有耳目一新的感覺外，曲牌的選用亦是另一個令觀眾有新鮮感的部分。當中〈觀燈〉一場參照了《花木蘭》引用京曲「八聲甘州」的處理，是次於〈觀燈〉一場選用了「京二六」，再配以舞蹈式的身段，邊唱邊做，令到〈觀燈〉的熱鬧氣氛更為洋溢。

此外，《碧波仙子》中亦加入了當時於粵劇少見的「脫手北派」。再配以戴信華老師為脫手北派場口設計的音樂，加強了觀眾在視、聽方面的新鮮感與享受。

談脫手戲的設置及個人經驗

脫手戲在那個時代的粵劇並不多見。那個年代的花旦，例如寶姐（李寶瑩）、麗姐（吳君麗）、述姐（陳好述）、女姐（鳳凰女）等，都少有脫手戲的表演。所以在本劇加入脫手北派的元素，於當時而言是一創新的表演手法。

之前曾有新秀演員問及有關打脫手和踢槍的竅門。我認為竅門全在「判斷力」三字。例如在踢槍時，最重要是判斷那支槍被拋過來的時候，落點與您的距離有多遠？因為只有能準確判斷槍的落點，才能提升脫手和踢槍的成功率。所謂的成功率，不單止是演員能成功踢出槍，更要以送槍者原位能成功接回拋出的槍才算成功。要做到這成功標準，演員在踢槍時應以送槍者的手為方向焦點來踢出槍。所以說脫手和踢槍的竅門全憑演員的判斷力。

除了演員個人的判斷力，脫手和踢槍也是十分講求拋槍者與踢槍者之間的默契。香港的粵劇演出多是由武師負責拋槍，但京劇的脫手則不是由武師負責拋槍，而是有專責拋槍的演員。所以在香港表演脫手和踢槍是較困難的，因為一來沒有擅長脫手和踢槍的專責拋槍；二來默契是需要多時間練習以累積，可是香港的龍虎武師十分忙，若有武師能與你排練六、七次，已是十分難能可貴，所以在這樣的背景下，那年代的香港粵劇少有脫手和踢槍的表演。所以當年為了準備《碧波仙子》的脫手部分，特意安排了幾個跟隨劉洵老師學戲的年輕人來與我一同練習。在多次練習下，我與他們在「脫手」方面的默契大大提升了，故演出時的效果是令人滿意的。

此外，在踢槍時所用的配襯音樂是由戴信華老師特意為這場戲所撰寫的，而這首樂曲現時亦常被運用於武打、踢槍或是較多北派動作的場口。脫手戲的可觀性除了在於高難度的動作外，合適的音樂配襯也是十分重要的，因為配襯樂曲能營造氣氛，亦能提升觀眾的聽覺享受。

灌錄《碧波仙子》唱片

《碧波仙子》的長劇劇本是由輝哥（阮兆輝）按霞姨（鄭孟霞）所寫的《碧波潭畔再生緣》來編撰，但《碧波仙子》的唱片曲則是由德叔（葉紹德）按長劇劇本而撰寫的。當時為什麼會選擇這劇目來灌錄唱片呢？原因是藉灌錄並發行唱片來提升「金輝煌劇團」的演出宣傳效果，而碰巧手上有這現有題材，於是邀請德叔按現有的劇本進行加工潤飾，以編撰成灌錄唱片的版本。

曾有人問我，這個劇本是輝哥所編撰的，為什麼唱片版是由德叔所寫呢？要解釋這問題，得先了解演出用的劇本與唱片用的曲本是兩種不同特色的文本。演出用的劇本講求的是故事的起、承、轉、合，要透過情節的安排來讓觀眾感受到故事性；但唱本用的曲本著重在旋律的優美動聽，要令聽眾悅耳，甚至令他們琅琅上口。由此可見，演出用

的劇本與唱片用的曲本是十分不同的。輝哥是演員出身，當然是擅長鋪排介口和戲場來突顯戲劇的張力；而德叔則是文人，他擅長將優美的詞藻融入動聽的旋律中。所以，我們便邀請了德叔為《碧波仙子》的唱片撰寫唱片版本的曲詞。

乙、演繹法之我見

戲橋

書生張珍在碧波潭畔的書齋攻書之際，見潭中鯉魚，並與之訴說心事。原來鯉魚乃碧波潭中鯉魚精，對於張珍真情剖白深表同情，頓生憐才之心，遂幻化牡丹小姐，私戀張珍，觸犯天條。觀音命眾天神下界伏妖。鯉魚偕張珍逃亡，遭天兵追殺，惟有將真情相告，張珍感她情重，不嫌妖物，願訂白頭。眾水族助鯉魚抗天兵，可惜終不敵，幸得觀音見憐打救，鯉魚為情甘棄仙道，忍痛拔鱗，謫降凡間，與張珍長相廝守。

Note: Top-left decorative swallow image.

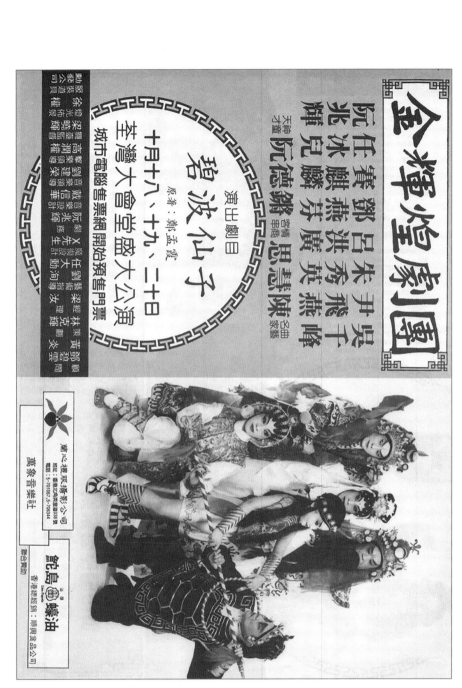

圖五十：第二屆「金輝煌劇團」《碧波仙子》的戲橋。

圖五十一：第二屆「金輝煌劇團」《碧波仙子》的戲橋。

尹飛燕談劇與藝——開山劇目篇

以劇本選段談四功五法的運用

以下會以《碧波仙子》中的一些選段來闡述我如何運用「四功五法」於其中。並以紫色標示我的解說。

第三場

……

（張珍白）　小姐請坐

（鯉魚白）　公子請坐（二人小鑼分邊坐下介）

（張珍白）　小姐，方才小生失言冒犯，請多多恕罪（見禮介）

（鯉魚白）　幸蒙公子見教，哪有失言之理，公子禮重了，奴家這廂還禮（回禮時，二人四目相投，慢

（的的關目介）

（張珍台口白）　好一個月殿嫦娥

（鯉魚台口白）　好一個潘郎再世

（張珍趨前白）　敢問小姐貴姓芳名，又是誰家寶眷，夜訪書齋，小姐有何見教？

（鯉魚唱貴妃醉酒第三段）　姓金小字牡丹（序）

（張珍浪裡白）　哦，估到是誰，原來就是⋯就是金家小姐（接唱）小生把禮再參，休怪未曾識荊，有眼不識泰山（有點氣憤介）

（鯉魚接）　休加責難，只為了家教，出深閨半步也難（序）

（張珍浪裡白）　哦，看來小姐是父女不同心

（鯉魚點頭接唱）　也難為你，孤單相伴夜來對寒潭，向誰訴憂患

（張珍白）　小心寒窗孤守，只是對潭中魚兒相訴

（鯉魚白）　哦，敢莫是潭中的金色鯉魚麼？你與他訴說何詞？

（張珍白）　也不過是無聊的侷促氣吧

（鯉魚白）　奴家倒也知道你講些什麼（介）你說鯉魚啊鯉魚，你夜夜更深，似在碧潭守約，你莫非是對

（張珍台口白）　小生也有同情之感？

（張珍白）　哎呀，小姐你又何以得知呢

（鯉魚白）　公子，奴家與你，也不過是咫尺之間，日夜都是遙遙相對，奴家何止聽得見，我還看見公子，自己既無飽食，你還以餌餌分嘗，公子你可算是個有心人了

（張珍白）　哦，如此看來，小姐你夜夜憑欄，你才算得是個有心人

（鯉魚白）　你我波此

（張珍白）　一樣

（鯉魚白）　呀

（張珍白）　呀！哈哈哈　（二人不覺相對而笑介）

（張珍禿頭中板下句）　你是個有心人，我是個孤寒客，感你夜夜憑闌。。有人平步上青雲，折桂蟾宮，不負你情長顧盼。博取鳳珮珠冠，博取香車寶馬，把彩鳳迎還。。（花）我情似金堅志不移，任教海枯石爛。

（散更雞啼聲效果）

（鯉魚花下句）　此夕長談嫌夜短，樵樓鼓報已更殘。。語盡披肝，此情非泛。

（張珍白）　唉，好一句長談嫌夜短，小姐，想小生一介寒士，家道清貧，功名未登虎榜，怕誤了小姐終身，於心有愧

（鯉魚白）　公子，休要短嘆長嗟，消磨志氣，勤攻書卷，定必有錦繡前程，奴家以後入夜來為你作一個紅袖添香，你看如何

（張珍白）　如此一來，真是求之不得，只是難為了小姐，過意不去，這樣濃情厚意，詩小生深深一拜

（拜介）

（鯉魚白）　讀書人總是這般禮重，奴家還禮了（還禮介）

（效果雞聲）

（鯉魚白）　破曉雞聲人驚散。

（張珍白）　更傳初漏候重行。。

（鯉魚白）　公子，奴家回去了。

（張珍白）　夜行露重蒼苔滑，小姐小心才是

（鯉魚白）　請（下介）

（張珍花下句）　蜜語濃情如甘露，回生得賜醒魂丹。。

尹飛燕　談　劇與藝——開山劇目篇

（十七）默契的重要性

以上一段感情戲的重點是要令觀眾感受到張珍與鯉魚精之間的一段情。而與拍檔之間的演出默契，可令感情戲的演繹更為得心應手。曾有新秀演員提問：「燕姐，我去看戲時，有很多演員的談情戲總不能令我產生代入感，他們看上去好像只是機械式地按照劇本曲詞和已排練的動作來唱做，完全感受不到他們的感情，可是他們也不是不認真演呀！看到他們很落力的，但總是打動不了觀眾。燕姐，您的感情戲總是那麼情真意切，是什麼技巧和竅門呢？」其實要感情戲做得好看，不單是個人表演的問題，更需與對手有默契。什麼是默契呢？我認為就是在演戲時，在對手沒有明確顯示的狀態下，心中已知道對手將會在情感上或動作上有如何的演繹，亦可以說已對拍檔的演繹，達致一種「心領神會」的狀態。所以若能與對手有默契，便可省卻花心神去猜對手的動作和反應，便能專心感受對手的情感反應及其於「接駁筍口」所交出的情感，然後根據對手所交出的情感，再按人物身份於當時應作出何種情感反應，來即時調整個人的情感演繹，亦即因「意到」而微調自己情感的演繹。這種即時的情感互動就是令觀眾感受到情真意

切的方法，所以，感情戲要做得好，我認為最重要是處理好「接駁筍口」。那新秀續

問：「那麼，透過排練不就可以預先知道對手的動作嗎？」就如前文「最理想的排練是丟本排練」中所說，現時排戲多是掌握對手的走位動作，很難於排戲時排出感覺來，對戲的情感流露往往都是「台上見」，這不是因為演員不認真排練，而是舞台上的演出條件，如：服裝、燈光、音樂、鑼鼓等，都能令演員自然地投入於角色之中。所以排練只能掌握對手的走位動作，並不能了解對手在演出時的情感狀態。故此，很多時候都是要到演出時才能真正了解。若能與對手有默契，便可省卻花心神去猜對手的動作和反應，便能專心感受對手的情感反應。所以感情戲要演得動人，令人覺得情真意切，最好是能與對手有默契，才能事半功倍。

（十八）想像對手與自己做戲

前段所說的默契，並非一時三刻可與對手建立起來。但作為演員總不能只與老拍檔演戲吧？當我與一些少有合作的演員演感情戲時，又怎能演來像有默契的對手般，令觀眾感到情真意切呢？我個人的處理方法是跟對手演戲時，縱然對手未必能與我有默契，其演繹又未必有動人的真摯情感，但我仍然會在腦海中想像對手是如何情深款款的跟我在演對手戲，然後再根據這腦海中的想像來演感情戲。這種以想像的方法來演戲是困難的，可是我卻覺得是一個挺好的方法，因為這不用受限於對手的演戲功力，也可以讓一場感情戲演來令觀眾動容。特別是近年來，我與年青演員同台演出的情況多了，當要演一些感情戲時，這種靠想像的演出方法，的確較易引領年青演員入戲，同時亦令他們演來的感覺順暢，這也是作為前輩對後輩的一種扶持吧！

第五場

……

（鯉魚唱南梆子）當日裡，情心，似被陰霾蓋下。今日裡，撥開他，雲霧重現月華。。（過門）不覺是昏

鴉盡夕陽西下。夫妻們同觀燈一樂也。。這一盞姮娥偷丹把神先化。

（張珍接）那一盞王寶釧彩鳳隨鴉。（過門）

（鯉魚續唱）那一邊是牛郎織女等待雀橋高架。（浪裡白）夫妻一年才得一見，好生悲慘。

（張珍白）好過方得見吖（接唱流水）做一對神仙侶也不差。。（小過門）呂蒙正恨僧人飯後才把鐘打。

（鯉魚接）終有朝（介）黃金榜把名掛。。英台山伯把蝴蝶化。

（張珍接）生不同襟死也做並頭花。。（介）數來數去差一段人間佳話。（介）

（鯉魚白）差哪一段（接唱）還有甚人間佳話與奴家。。

（張珍白）有（唱散板）漏卻了畫牡丹小姐把張珍嫁。（鯉魚嬌嗔介追張珍下介）

（十九）演員應多吸收不同的藝術養份

《碧波仙子》的〈觀燈〉採用了京曲的「二六」，於當時而言，是一個創新的表現。我很喜歡〈觀燈〉中的這段仿「京二六」的「南梆子」，因為一來粵劇較少人將京曲元素融入粵劇的演出中，所以「京二六」的運用可增加新鮮感。二來，這段仿「京二六」的旋律動聽，戴信華老師在創作這段仿「京二六」的旋律時，唱腔的設計都用上很多富京腔特色的旋律。而且在演出時，劉洵老師為這段仿「京二六」設計了很多優美的身段動作，這種「邊唱邊做」的安排，都是一些富京劇特色的安排，令這段戲的表演模式有別於一般的粵劇。

由於這段是仿「京二六」，故在演唱時，都會採用一些京曲的唱法來唱這段南梆子。例如第一句：「當日裡」的「裡」字唱腔，若是按粵曲的唱法，其工尺是：「六六五五六六五五（吸氣）六六六六六——」，但若是以京腔的模式唱，其工尺會是：「六六五五六五五六五五六六五五（吸氣）六——」，若是按粵曲的唱法來唱這段南梆子。當然，您也可以接粵曲的唱法來唱這句，可是我認

為若是加入一些其他地方戲曲元素，應盡量保留能呈現該地方戲曲的特色。就好像這句唱腔，我會以京味較濃的方式來唱。所以，我也鼓勵年青演員要多吸收不同的藝術養份，這樣便能豐富個人的藝術表演手法。就像這場〈觀燈〉，若要加強當中的「京味」，除了曲牌的運用及調度安排花上心思外，演員亦需從平日中累積一定的藝術養份，才能演繹出那股「京味」來。

長綢之運用

《碧波仙子》第二場的場景是碧波潭底水宮洞府，在那場我運用了長綢來強調碧波潭的水動觀感。要耍動數米長的長綢，得透過練習才能揮灑自如。為了在《碧波仙子》舞動長綢，我當時花了一、兩個月的時間來練習。長綢何謂要得美呢？我認為是要突顯

長綢「柔中帶剛」的特色，既表現出長綢柔美的一面，亦要展現長綢的剛勁動力。要做到上述效果，在耍動長綢時，一方面手腕要柔軟外，另一方面，亦講求氣力的配合；但又不能以「蠻力」耍動長綢，而是運用「陰力」來耍動長綢。即是於耍動長綢時，要想像力點直達長綢的末端，不能讓長綢的末端在地上拖曳著，只有雙手的柔軟度與力度均平衡地協調運用，才能令長綢有柔軟飄逸之感（見圖五十二）。

圖五十二：《碧波仙子》第二場中舞動長綢。　　Jenny So 攝。

服飾穿戴的安排

當設計《碧波仙子》中的造型，我參考了京劇表演家張君秋於京劇《碧波仙子》中的造型。就例如第二場中，鯉魚仙的服裝和頭飾的設計，都是參考了張君秋的穿戴而再自行設計的。

而到尾場，我頭戴一個鯉魚型態的頭飾，身穿一套紅黃色的小打扮（見圖五十三）。如圖所示，我選穿的小打扮和頭飾都是以紅色為主色。為何我會選這個顏色呢？其實是希望令觀眾形象化地感受到我所飾演的角色是由鯉魚幻變人形的鯉魚仙，因為平時看到的錦鯉，其身上的斑紋很多都是以紅色為主的。所以我選擇以紅為主色，用以象徵鯉魚。

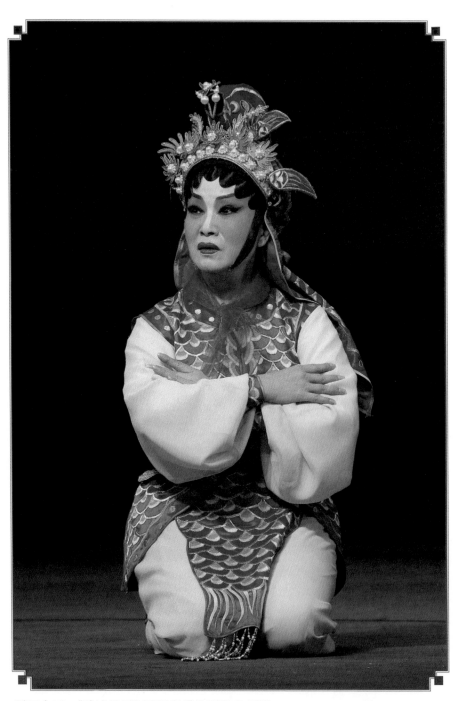

圖五十三：《碧波仙子》尾場穿戴的頭飾和服裝。　Jenny So 攝。

從以上談及我是如何選擇戲服和頭飾的顏色，可見顏色的選用是可以在視覺上令觀眾產生代入感，而這種用色的情況，亦不單用於《碧波仙子》，其他的劇目也有利用顏色的象徵意義。例如選穿相同顏色，甚至是相同圖案花紋的戲服來象徵情侶關係，但這種對服飾的顏色選用其實也會隨著潮流或文化而改變的。例如從前文武生跟正印花旦是不會就著戲服的顏色作互相配合的，更不會講究同一場中需要相同戲服顏色（即現時所說的「情侶裝」）。因為按劇情而言，文武生跟正印花旦多是互不相識，所以在街上碰面時又怎可能出現「情侶裝」的情況呢？這是不合乎情理的。可現在不會理會這想法，憑著穿相同顏色的戲服，觀眾就會知道他們是一對的。由此可見，服飾的選用也是一種潮流。我認為不論是從前那種按劇情來衡量服飾顏色的運用，還是現時多從服飾顏色的象徵性來選用戲服，都有其可取之處，亦可視之為文化的演變過程。

狸貓換太子

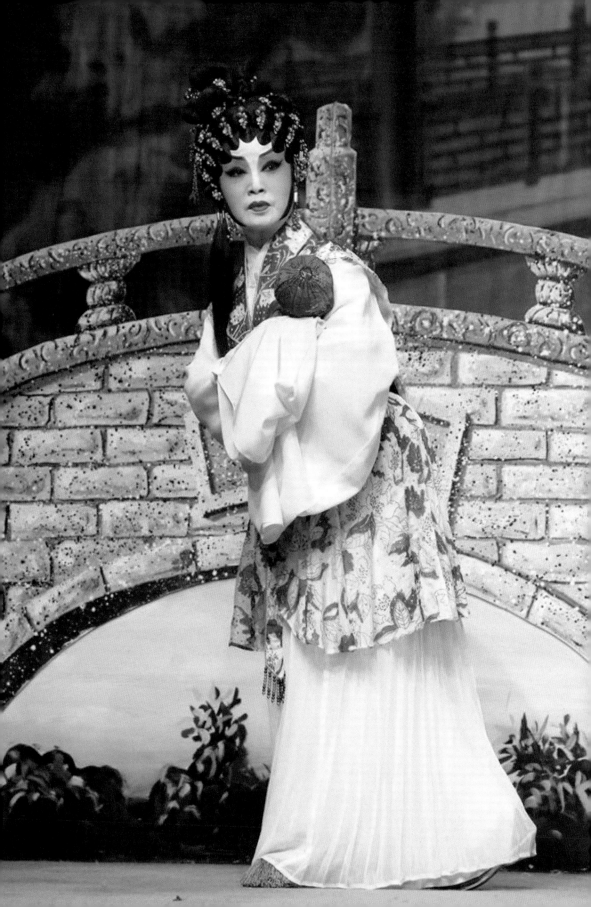

第四章

——

身段做手與內心戲並重的一齣好戲

《狸貓換太子》

甲、緣起與籌備

「金輝煌劇團」首三屆的成功演出，各方好評如潮，我們很快便趁勢籌備「金輝煌劇團」第四屆的演出。劇團每一屆均會為觀眾帶來新的劇目，第四屆的「金輝煌」自然也不例外。「金輝煌劇團」第四屆的重點劇目是《狸貓換太子》，並定於一九八九年四月十四日至二十日假利舞台戲院演出（見圖五十四）。

許晉奎陳慧思等組織天都樂苑

為唐滌生作品回顧

六月十日開演唱會

四月中支持金輝煌利舞台演出

享譽體育界，並連任三屆足總主席之許晉奎，不但對體育發生感情，對粵曲亦有一份濃厚興趣，最近與三樓友好陳慧思、劉傑發等，發起組織「天都樂苑」。

「唐滌生作品回顧」第一站將於六月十日在香港大會堂為市政局主辦之「唐滌生作品回顧」舉行演唱會，屆時參與演出者有「天都樂苑」成員之許晉奎、陳慧思、劉傑發、阮兆輝、許晉奎、港粵紅伶及眾徐歌唱家、蘇品超、吳千峯、尹飛燕、阮兆輝、廖慧思、黃拾安、蔡艷香、朱秀英、寶劇麟、新劍師等。

許晉奎、陳慧思等，對粵劇也相當支持，特別係「金輝煌劇團」，「金輝煌劇團」定陳慧思還在該團客串重要角色演出，據陳小姐透露，「金輝煌劇團」定於四月十四日至廿日，一連七天八場假座利舞台戲院公演，台柱方面計有吳千峯、尹飛燕、阮兆輝、任冰兒、朱秀英、寶劇麟、陳慧思、阮兆輝及新劇師，劇目經已排定：十四號晚演「狸貓換太子」，十五號晚演「碧玉仙子」，十六號加開日場演「白兔會」，夜場「狸貓換太子」，十八號晚演「鳳劫恩仇未了情」，十七號夜演「再世紅梅記」，十九號晚演「一劍雙鞭碎海棠」，廿號陸續數演出「孟麗君」，門票定於四月一日在利舞台戲院開始預售也。

圖五十四：《華僑日報》於一九八九年三月二十四日報導「金輝煌劇團」第四屆演出的消息。

為何選擇宮女角色給正印花旦演？

很多人曾經問我為什麼會以《狸貓換太子》作為「金輝煌劇團」的第四屆重點劇目呢？因為正印花旦在《狸貓換太子》中是飾演一個宮女，換言之，應該沒有太多華麗服飾可以穿著。從前很多人怕演「爛衫戲」，雖然《狸貓換太子》不至於是「爛衫戲」，但絕對談不上是服飾華麗，所以較難從服飾上令觀眾對此劇產生好感。而且，正印花旦的我，在這劇中，只有兩場重點戲，戲份不算多。那麼，既是班主，亦是劇團正印花旦的我，為什麼仍以它為「金輝煌劇團」第四屆的重點劇目呢？

我認為《狸貓換太子》是一套好戲。可能有人認為我只有兩場重點戲，戲份不多。可是我正正覺得它是一套可以令各個演員均有機會發揮的劇目，相比起一些只將戲份及發揮機會集中在文武生及正印花旦身上的戲，《狸貓換太子》中的每個演員均有所發

尹飛燕談 劇與藝——開山劇目篇

揮，各人物的互動增加了，角色與角色之間的關係更為密切與具體，從中提升了戲劇的張力。

此外，誠如前文所述，「金輝煌劇團」是一個敢於創新的劇團，期望每次演出均能為觀眾帶來新鮮感。加上劉洵老師的意見，說我新升任正印花旦，應該讓觀眾知道我的戲路可有多闊，應多作不同的嘗試，不應只集中演一、兩家的戲路來限制個人的演出風格。而「金輝煌劇團」第一屆的劇目是《花木蘭》，我於當中有反串的演出；第二屆的《碧波仙子》，我有脫手戲、長綢舞蹈的表演；第三屆的《擊鼓退金兵》有北派的表演。所以來到第四屆的演出時，我便嘗試演繹有別於之前三屆重點劇目的另類角色——一名仗義護幼主的小宮女，並在第三場〈裝盒盤宮〉及第六場〈承御殉義〉，展現細膩的感情演繹為重點，嘗試一些有別於前三屆「金輝煌劇團」的演出風格。

所以，《狸貓換太子》不論在各演員發揮機會上、戲劇張力上，還是在個人藝術風格的多樣性上，都是一套好戲。

圖五十五：「金輝煌劇團」的《狸貓換太子》劇本。　Jenny So 攝。

乙、演繹法之我見

戲橋

《狸貓換太子》故事講述劉后與太監郭槐設計，把李宸妃誕下的龍種以狸貓換去，令真宗誤會李妃產妖，將她打入冷宮。劉后命寇珠將太子投入金水橋下，躊躇間巧遇內侍陳琳，以果盒暗藏嬰孩，把太子送到八賢王府。劉后又命人火燒碧雲宮欲致李宸妃於死地，幸得神靈庇護，李妃方能逃出生天。十年後，宋真宗病危無嗣，立姪為儲，八賢王雖讓太子趙禎暗中認父，卻惹郭槐生疑，劉后為查真相，拷問寇珠，寇珠寧死保密。

圖五十六：「金輝煌劇團」第四屆的演出戲橋。

圖五十七：「金輝煌劇團」第四屆的演出戲橋。

以劇本選段談身段運用

（陳琳先已卸上，但聽不見寇珠所言，只見她抱著斗官跪在地上，口中唸唸有詞，便與她開玩笑，將塵拂一拍寇珠，寇珠初時大驚，後見塵拂，以為天降神仙，喜介）

（寇珠白）神仙救我！（一見陳琳，驚介白）哦⋯原來是陳公公。（低頭介）

第三場

⋯⋯⋯

（二十）演員對劇本的感悟

曾有新秀演員問：「燕姐，文場戲要怎樣演才不會令觀眾覺得悶呢？武場戲有北派對打，加上鑼鼓點往往都是較起勁的，觀眾不會覺得悶。但文場戲動作幅度不大，且

二二〇

以唱情口白為主，觀眾較易感到沉悶。有什麼方法可以令觀眾不感到沉悶呢？」若果演員只按劇本表面所寫和排練時已安排好的調度去演，而沒有對劇本作出深層次的思考和「用心」感受劇本中的情感，的確是很難帶動觀眾一同進入戲中。所謂「深層次的思考和『用心』感受劇本」，就是演員對劇本所寫的唱唸與角色的情感作出整理，令角色的所唱、所說、所做，不是機械化地搬上舞台，而是為角色的所唱、所說、所做賦予情感。這不單只是按劇本所寫，有時是需要演員運用音樂、鑼鼓、動作等，為劇本作藝術性的加工。例如劇本節錄的一段介口：「將塵拂一拍寇珠，寇珠初時大驚，後見塵拂，以為天降神仙」，劇本雖有寫明陳琳以塵拂拍寇珠，而令寇珠初時大驚，後來以為是天降神仙，但演員要將塵拂如何拍向寇珠，才可令寇珠的「初時大驚」和「以為是天降神仙」更具藝術性呢？就此，當時排練的時候，我們試過讓陳琳從旁邊將塵拂打向寇珠後收回塵拂，這也是可以令寇珠「初時大驚」，而寇珠亦會因為看見打過來的塵拂而聯想到神仙，致令寇珠說出：「神仙救我」。但當我再細心感受劇本所寫與角色所感能否涵接自然時，則想到若陳琳不是站於寇珠旁邊，而是站於寇珠身後，令其看不到陳琳，然後再將塵拂從後打出至寇珠面前定住，而不是立即將塵拂收回。這樣可以令寇珠在看見塵拂

後雙手捉住塵拂，並有足夠時間做思想反應，向觀眾表達出寇珠誤以為真的有神仙在打救她，這樣才可自然地說出接著的口白：「神仙救我」。這個例子就是演員如何運用其對劇本的感悟來協調角色情感、唱唸、動作安排，令表演時的「筍口涵接」更為流暢自然，同時亦令觀眾覺得演員的情感流露更為自然。如演員沒有用心去感悟劇本與演繹之間的涵接，純粹按劇本表面所寫去演，可能會令觀眾不明白為什麼寇珠會有「神仙救我」的說話。

這令我想起另外一個都是以演員對劇本有所感悟而調節唸白與鑼鼓的例子。在《琵琶記》〈廟遇〉一場，趙五娘有一句唸白是：「⋯⋯若見蔡郎，一不可說千般苦，二不可說喪雙親，三不可說裙包土，四不可說剪香魂⋯⋯」通常演員在每唸完一句之後，鑼鼓都會加上一「才」。但我則認為這個「才」破壞了哀傷情感的氣氛，所以我演這套戲的時候，都會與擊樂領導說，當我唸這幾句的時候，不用加上那幾個「才」，以免在演繹悲傷的過程中，因加了「才」而令演員和觀眾的情緒被那些「才」破壞了。

尹飛燕談劇與藝——開山劇目篇

二二二

要令觀眾看得投入，演員除了需要對劇本有所感悟外，有時亦需要運用一些藝術手法來加強戲劇效果。以下節錄的一段劇本，就是我於第三場〈裝盒盤宮〉中曾運用藝術手法來提升戲劇效果的例子。

……

（寇珠白）公公！（唱楊翠喜中段）應要使宋朝傳帝位，使儲君他丰飭繼位，公公何妨做個精忠客，送儲君出重圍，

（陳琳接）心只恐，未離開宮中半步，已露了風聲，驚心怕聽狠嚎與犬吠，只愧無謀又無勇，怎可以覓寄一枝棲

如純粹與陳琳對唱這段小曲「楊翠喜」，好像略為平淡，所以當時於排練的過程中，設計了幾個方案來嘗試增加戲劇效果。最終選定了在「送儲君出重圍」後加一「才」來配合「跌斗官」的動作，以增加緊張的氣氛。另外，在「怎可以覓寄一枝棲」

後，會重奏一次尾句並以無限句「尺工尺上」來配合陳琳逐步退後的動作，而在音樂的最後會同時加一「才」來配合陳琳因觸摸到提籃而「心生一計」的關目，亦是一種增加戲劇效果的方法。文場戲通常予人沉悶之感是因為中間缺少了一些戲劇效果來讓觀眾有「精神為之一振」的感覺。所以在這裡運用鑼鼓及跌斗官的動作來令觀眾有「突然嚇一嚇」的感覺，亦將觀眾的焦點落於「斗官」身上，令《狸貓換太子》的主線——太子，成為觀眾的焦點。

......

（快首板寇珠內場唱）魂飛天際（上）（大沖頭，寇珠抱斗宮上復入介）

（大滾花，寇珠閃縮抱斗宮上介，唱長花下句）恨娘娘，心不軌，為怕宸妃產儲帝，令她難以掌宮幃，

便欲把儲君來命斃，命我假傳聖諭騙孩提。。雖然計賺成功，惟是想後思前心有愧。（拉士字腔）

（見御河大驚介，水波浪花下句）見御河，急煞寇承御，如今進退兩難為。。（轉中板）恨娘娘，命我將

儲君，投於御河底。惟是問良心，誰無惻隱，怎可殘暴施為。。若是憐孩子，將佢救出生天，又

應注何方送遞。（轉木瓜腔）誰個收留，那個提攜，千般心事難為計，惟有求蒼天，指點一切，如何救難危，望憐大宋，毋令儲君斃，我承御，願葬污坭。。（腔）（禿唱花上句）且向皇天來拜跪。（開邊跪介白）罷了蒼天，天呀！（介）寇珠是小小宮娥，縱有一片忠心，也難將儲帝撫育成材，若是蒼天見憐，差一個仁德君子，收留儲君，我縱然粉身碎骨，也甘心瞑目矣！

（二十一）「點到即止」與「適可宜止」的藝術

「點到即止」與「適可宜止」是做戲最難學和拿捏的。很多時候，演員多數沒有著意去衡量整套戲動靜的分佈，這樣會令演員的演出失去焦點。每場都是重點其實即是沒有重點。同樣地，如果演員每場都視作重頭戲般去演，可能會令觀眾覺得過於花巧。所以演員應學懂「點到即止」與「適可宜止」的藝術，「點到即止」是「量」的掌握，而「適可宜止」則是「質」的標準。再具體一點來說，亦即是在舞台上不要多餘的枝節，做到「點到即止」；演出情感上做到恰到好處就該停止，「不過火位」便是「適可宜止」。

在《狸貓換太子》，正印花旦最主要的戲只有第三場和第六場兩場戲。曾有人問我，為什麼自己起班，不多寫一些戲份在自己身上呢？我則認為如果劇本每場都要您出場，但只是一些「跟出跟入」的戲份，那倒不如聚焦地演兩場可以有所發揮的場口。就正如當年六哥（麥炳榮）曾說，不需每場都有份演出，只需一、兩場的好戲，便足以令觀眾留下深刻難忘的印象，所以六哥很多重點場口，都會放於其之「大審戲」上。這就是在戲份的處理上做到「貴精」（「適可宜止」）「不貴多」（「點到即止」）了。

除了在戲份的處理上要做到「點到即止」與「適可宜止」，演出時的唱做也是講究「點到即止」與「適可宜止」的。常言道「戲如人生，人生如戲」，做戲跟做人一樣，要「知所進退」，做到「點到即止」與「適可宜止」。所以，戲中喜、怒、哀、樂、嬌、嗔、癡的表達，也要做到「適可宜止」，否則會予人「過火」之感。其實做戲也與繪畫一樣，需要讓人有「點到即止」的「留白」作為思考空間，才能發揮因藝術想像而來的「美」，每樣也「畫公仔畫出腸」反而失去藝術效果。

除了戲份的處理、演出的唱做須顧及「點到即止」與「適可宜止」外，演員對演出節奏的掌握，亦需要做到「適可宜止」。很多演員在演悲情戲時，常誤以為需要將唱曲節奏減慢，以迎合悲傷的劇情。我則認為唱得太慢會令整套戲的氣氛沉了下來，反而不適合已經是處於悲傷沉鬱的氣氛。由於文戲已較武場戲少了一些激昂氣氛，較易予人沉悶之感，所以演文場戲，尤其是悲情戲時，更要唱快些，免觀眾沉悶。就例如引文節錄的一段內容，很多演員慣性在唱長花、中板等梆簧時，節奏都會放慢了。我則認為演文場戲時，更應唱得「爽」一些，以免令觀眾產生沉悶之感，這就是一種在演出節奏上的「適可而止」。

（二十二）不需動時就別動，否則不能突出必須動時的動態

同樣地，動作和走位的設計也應該做到「點到即止」，而不是隨意的。現時很多演員不是在曲詞的情理需要下，每逢自己唱的時候就會過位，這樣會令觀眾眼花繚亂。

我認為如果有兩個人在台口演對手戲，每人過一次位即可；如果台口只有自己一個人在演出，則可以善用整個舞台的空間，設計不同的走位，但不能太過誇張或者太多，要做到「點到即止」，免令觀眾眼花繚亂。處理舞台空間要做到「點到即止」，而在一段較長的唱段中安排動作時，亦需顧及「點到即止」。有些年青演員在唱每一句時，都會有做手。試想想，如果在一段較長的唱段中，每一句都有動作或走位，坐在台下看戲的觀眾，怎會不眼花？所以，我會在一段較長的唱段中，只挑選一小段我認為是該段曲詞的重點來賦予動作或做手。不設計太多動作的好處，一來是若演員「有戲」，則不用太多動作，這樣會令觀眾更專注於演員的情感表達；二來在平靜中來的一個動作，會成為觀眾的焦點，為該段曲詞起「畫龍點睛」之效，而個人情感亦往往較容易藉該點睛之效的動作或做手表達出來。總的而言，不需動時就別動，否則就不能突出必須動時的動態。

（寇珠白）公公呀！（反線中板下句）未語已心驚，未言魂先斷，請看我手上孩提。。他產在碧雲宮（一

.....

才）生母（一才）為只為奪勢爭權，好一個狼毒劉皇后，命我騙儲帝出宮幃，將儲帝拋入御河中，欲把龍胎溺斃。自問小寇珠，也有丹心一片，怎可辣手施為。。【催快】欲保儲君，又無妙計。更無舩力作提攜。。（花）公公呀，你怎忍大宋家邦無後繼。

（二十三）不似動的動

前文提及動作安排要「點到即止」，那麼，在設計動作時有什麼法門呢？我以節錄的這段曲文的動作安排來說明一下我的處理方法。如前文所說，我通常在一整段唱段中，只找一、兩處設計或是做手動作，或是過位，不會每句曲都有動作設計於其中。而且在設計動作做手時，會刻意想一想，是否可以將一個動作做手用於兩句的曲詞。這樣一來就可以減少不必要的動作，二來亦可以借唱曲時值來控制動作的速度減慢，予觀眾有「不似動的動」的感覺，亦即是演員是有動作或做手的，但做的時候，須在觀眾「不經不覺」下已完成，這樣便不會讓觀眾有眼花繚亂之感。例如在這反線中板中「請看我

手上孩提。。他產在碧雲宮」的兩句，都是在說手上抱著的嬰孩，而手上的斗官亦是這場戲的焦點所在，所以我在設計這兩句曲詞的動作時，就考慮要讓觀眾將視線焦點放於斗官之上，故此在動作的安排上，我在唱至「手上孩提」時，開始將斗官原本在懷中抱著的位置，慢慢改為雙手托著斗官，而當唱到「他產在碧雲宮」時，眼再看著托在雙手上的斗官，這種「眼跟手去」的動作，亦會令觀眾的視線，由原本專注於演員的表情，隨著演員視線的改變，而一同聚焦於斗官身上。這就是「不似動的動」的例子，將一個動作的時值拖慢，令其可用於兩句曲詞，不會令觀眾在視覺上有太花巧的感覺，亦能帶出曲詞的重點。

第六場

……

（寇珠白）　奴婢剛才所奏，俱屬實情，並無虛報。

（劉后白）　死到臨頭還如斯口硬，陳琳聽令，與我打、打、打！

尹飛燕談　劇與藝——開山劇目篇

二三〇

（重一才·陳琳沉花下句）唉吔吔，何堪花落水流紅。。（先鋒鈸執寇珠介白）寇承御，（唱花鼓芙蓉）

你快快招供，否則難捱皮肉痛（序）（另場唱）妳若然說白，便會禍及小金龍（序）妳要知機，

莫負了娘娘恩重（序）（另場唱）其實佢心如蛇蠍，毒似黃蜂（序）妳再次不招供，把殘生枉送

（序）（另場唱）有何妙計，得脫牢籠（起五才高句花）低首思量將計弄。（白）你招也不招？

（寇珠白）陳公公，承御招無可招，你還要我招些甚麼？

（劉后白）妳這賤婢還來口硬，陳琳，與哀家打！

（寇珠續唱朦朧二段）我縱死一棒中，亦未有可告奉，就算是亂棒下，我命喪後，依然無作用，想當日

事，乃事實，把儲君命喪水中，此乃招供。

……

在講述《花木蘭》的演出技巧時，曾說過「舞台走位須兼顧各方向的觀眾」，而

這技巧亦有運用於《狸貓換太子》中。在最初期演節錄中的這段《狸貓換太子》時，我

是全段都跪著來做的。後來覺得這樣長的一段戲都跪著做，在情感上較難發揮，同時亦

未必能顧及不同視線角度的觀眾，所以現在我會安排在這段戲中，被陳琳拉我站起來，

在演繹時就更方便地對不同的對手表達情感，例如在對陳琳唱或另場說俏俏話時，兩人

就可以走在一起，這處理會更好做；如果是一些對著台上各人唱的部分，站起來做較跪在地上做，能多走幾個位，有點似「走四門」的做法，這樣更能兼顧不同視線角度的觀眾，令觀眾更清楚看到演員的表演。

而這演出技巧也是年青演員須多加留意的。由於我擔任了香港八和會館粵劇新秀演出系列油麻地戲院場地伙伴計劃的藝術總監，在每一次演出後，我都會與新秀演員進行演出後的檢討。在其中一次的檢討會議中，就向一位新秀演員提出了這演出技巧。我跟那演員說，在她的一段主題曲表演中，多數時間都是望向什麼邊的觀眾，而我每次都是坐在衣邊虎度門看戲，所以根本看不到她的關目表情，由此可想，坐在衣邊觀眾席的觀眾，也應該不太看到這演員的關目表情。而且由於那段主題曲只有該演員一人在台上演出，而她只是站在台口唱，沒有善用舞台上的演區，故會令觀眾在視覺上太長時間聚焦於一個位置，因而產生沉悶之感。故此，如果演員能適當地運用演區，安排一些「不似動的動」的動作或走位，同時兼顧到「舞台走位須兼顧各方向的觀眾」的原則，便可改善其表演的藝術效果。

內心戲演繹

（二十四）演員視野與觀眾視野的揉合

常聽觀眾反映說愛看我三家戲：一是苦情戲、二是刁蠻戲、三是武打戲。而這套《狸貓換太子》可算是一套苦情戲。但縱然劇本賦予了「苦情」的戲路，若演員演不出當中的「苦」，也是徒然的。所以當演員去研讀劇本時，要拿捏好角色的情感。我的做法是於看曲時，先用第一身感覺去感受曲詞及感受角色的情感，看看當演員代入角色時，我是會有什麼的情感反應。這是從演員的視野出發，初步分析應該以什麼情感來演繹角色。其後我會從作為一個觀眾的角度，以觀眾的視野來再看一次劇本，看看當我作為一個觀眾時，我會期望看到演員是以一種怎樣的情感來演繹角色。為什麼需要同時用上演員的視野和觀眾的視野來研讀劇本呢？以下列一個《狸貓換太子》第六場〈承御殉

〈義〉的例子來說明：

（劉后白）好膽！（快慢板下句）罵一聲，寇承御，罪大難容。。奴反主，將計弄，向誰瞞哄。

（寇珠跪介花下句）娘娘所因何事，怒氣沖沖。。寇承御何事不忠，望您言明種種。

從這個例子中，若以演員的視野來看劇本，當寇珠唱「娘娘所因何事，怒氣沖沖」，便應該是在劉后面前裝作什麼也不知情，所以更不應讓劉后看到半絲驚恐的情緒反應，這樣才不會引起劉后的疑心。可是若以觀眾的視野來看這段戲，觀眾是清楚知道寇珠的確是運用瞞天過海之計，將太子收藏於盒中來送他出宮的，所以當劉后問起這事來，觀眾也會替寇珠感到驚恐，生怕被劉后查知真相。故此，當演員能以觀眾的視野來看劇本時，就會在聽到劉后唱「奴反主，將計弄，向誰瞞哄」後，做出一個因從觀眾視野出發的驚恐擔憂反應。這種揉合演員視野與觀眾視野的方式來研讀及演繹劇本，既能表現劇中人的情感，亦能因應觀眾對角色的情感看法來演繹人物，緊扣觀眾的情緒，對

尹飛燕談劇與藝——開山劇目篇

角色的演繹亦更為立體。

（二十五）　內心戲層次的推進

除了用演員視野及觀眾視野來研讀劇本是有助建構角色的內心戲之外，為重點場口的情感演繹作層次式的推進安排亦是提升內心戲演繹的重要法門。有些演員在演像《狸貓換太子》第六場的公堂戲時，整場都單是以一種「驚惶」的心情來演繹，缺少了情感的鋪排推進。以下以《狸貓換太子》第六場作為例子來闡述如何作出內心戲層次推進的安排。

第六場

……

（慢花・寇珠上唱長花下句）一聲傳令諭，承御恨無窮，今時注日自難同，注日走遍宮幃也無驚恐，今

（日忽聞傳喚，使我難再從容。。莫非當年秘密洩人前，嚇得我腳步浮浮心沉重。。（入門參見介）

（重一才‧劉后白）承御，妳來了？

（寇珠白）來了。

（劉后白）好膽！（快慢板下句）罵一聲，寇承御，罪大難容。。奴反主，將計弄，向誰瞞哄。

（寇珠跪介花下句）娘娘所因何事，怒氣沖。。寇承御何事不忠，望您言明種種。

（郭槐白）妳都裝得幾似個嘴……（芙蓉中板下句）我問妳十年前事，是否對其主不忠。。娘娘命妳用狸貓，換去真龍種。更命妳御河之內，淹死小金龍。。（花）因何儲帝尚在人間，可見妳撒開網羅將魚兒縱。

（寇珠大驚‧另場沉花下句）唉吔吔，果然事敗怎彌縫。。（花上句）無奈要把真相隱瞞（才，對劉后）娘娘說話，恕我全不懂。

（劉后口古）寇承御，妳不用低首沉吟，此事妳再難瞞隱，今日楚王帶子進宮，聲聲言道是宸妃所生，顯然就是當日死裡逃生嘅真龍種。

（寇珠口古）娘娘，奴婢在十年前，早把儲君拋落御河之內，哪裡還有儲帝，活生生養在南清宮。。

（郭槐口古）承御妳休來裝模作樣，記得十年前，宸妃產子之日，正是楚王回朝之時，在金殿上，主上吩咐陳琳採果祝壽，難道就是趁此機緣，將那儲君注南清宮內送。

在這一段戲中，寇承御（寇珠）上場時唱的一段長花：「……今日忽聞傳喚，使我難再從容。。莫非當年秘密洩人前」顯然是一種擔憂不安的心情，但由於只是「莫非當年秘密洩人前」的估計階段，故在情感處理上，不是一種大驚的狀態。

及至聽到劉后唱出：「奴反主，將計弄，向誰瞞哄」時，寇承御便知道自己當年運用計謀瞞騙劉后之事可能已被劉后知悉。但由於劉后仍未清楚說明具體所知悉的內情，承御須假作不知情地唱出：「寇承御何事不忠，望您言明種種」，故此在情感上，由上場時的擔憂不安，略為提升至緊張不安。

但當郭槐唱出：「因何儲帝尚在人間，可見妳撒開網羅將魚兒縱」後，承御便知道當年用計瞞騙劉后之事已被揭穿，所以在情感上便需要由適才的緊張不安，進展成大驚的狀態。遂劇本以「寇珠大驚」的心情來唱「另場」沉花下句。為什麼要安排「另場」呢？除了因為曲詞的內容是不讓劉后和郭槐聽到外，寇承御的「大驚」表情也是不讓劉后和郭槐看到的。所以演員在一迅地表露出驚慌神態來唱沉花後，便應回復剛才的一種

游離於緊張不安與故作鎮定之間的情緒狀態。這才能讓郭槐說出：「承御妳休來裝模作樣」的一句口古。

（劉后白）量她不敢！

（郭槐口古）承御雖然不敢，但可能有人與她串謀行事，將儲帝暗中送到南清宮。。

（重一才陳琳反應介）

（寇珠見狀白）娘娘！（花下句）寇珠未曾違使命，早將儲帝擲下御河中。。十年前事再重查，反惹閒愁千萬種。

……

當陳琳被宣上殿後的這一段戲，寇承御的回應會因不想拖累陳琳而由之前的較為婉轉而開始變得直接，這亦是開始為劇終時的就義作鋪墊，故可以說，自陳琳被宣上殿

後，便是情緒表現的轉捩點。

……

（劉后白）寇承御，當日妳將儲君抱到御園，如何處置，快快從實招來。

（寇珠白）奴婢剛才所奏，俱屬實情，並無虛報。

（劉后白）死到臨頭還如斯口硬，陳琳聽令，與我打、打、打！

……

（寇珠白）陳公公，承御招無可招，你還要我招些甚麼？

（劉后白）妳這賤婢還來口硬，陳琳，與哀家打！

（寇珠續唱朦朧二段）我縱死一棒中，亦未有可告奉，就算是亂棒下，我命喪後，依然無作用，想當日事，乃事實，把儲君命喪水中，此乃招供。

應。故在表演上，經過適才陳琳剛被宣上殿的轉捩點作情感由婉轉轉變至剛強的過度，

在這一段戲中，寇承御已知瞞無可瞞，已拚一死，所以在情感上推進至更強烈的反

劇情發展至這段戲，承御應以較強硬的語調與情緒來演，在情感上作進一步的推進。

（寇珠執棒，另場白）罷了陳公公，（介）好公公呀！（介）素知你一片忠心，當日與你共謀，保存帝統，誰知君，要你手持棍棒，向我逼供，我若不死，定受更多折磨，比一死還慘痛，你若是今時不打，更會連累公公，我地好公公，（介）我存忠願把殘生送，望你匡扶儲帝坐九重，伺機把奸賊來命送，我在九泉之下，也感謝公公

（陳琳白）罷！（花下句）好一個忠心寇承御，為存幼主一死從容。。望妳在天之靈，保佑儲君得承大統。（白）你招也不招？

（寇珠白）冤枉難招！

（陳琳快點下句）執迷不悟太愚蒙。。一棒當頭，（花）要妳殘生送。

（重一才・唱煞板）願妳忠魂，（介）烈魄，（介）上仙宮。。

（雁兒落・打死寇珠介）

……

在「寇珠執棒，另場白」開始的一段戲當中，寇承御由之前的剛烈表現，轉為淒楚傷感的情緒。因為這是一段「另場白」，在只有寇承御與陳琳的空間中，寇承御所流露的是最真摯的情感，在無法抵抗劉后威逼、不欲拖累陳琳、為保太子安全等情況下，寇承御既是逼於環境，亦是甘心情願地就義犧牲。所以在情感層次的推進上，會由之前的剛烈表現，轉為淒楚傷感，再在陳琳棒打之時，表現一種決心就義的情感，以此表現出寇承御的深明大義。

（二十六）演員與角色的分別

除了「演員視野與觀眾視野的揉合」及「內心戲層次的推進」外，演員能夠掌握「演員與角色的分別」，也能提升內心戲的演繹。

什麼是「演員與角色的分別」呢？演員是按劇本的所編所寫去演出，這個是作為演員必然要遵守的基本原則。但若只按這原則去演戲，尤其是內心戲，則未必好看。因為演員只按劇本去演，而缺少一種「代入感」，則會令所演之戲流於表面。例如當我在香港八和會館粵劇新秀演出系列油麻地戲院場地伙伴計劃擔任藝術總監時，看到很多年青演員都很盡力地按劇本去演，但往往未能演來觸動人心，這是因為他們很多時是將藝術總監所教的，作表面化的複製，將所學的唱、唸、做、打以公式化的形式來演出，缺少了進一步的「代入」角色，演員自己不「代入」，又怎能讓觀眾產生「代入感」，從而產生共鳴呢？這自然不能觸動人心。

所以演員應該掌握「演員與角色的分別」，除了當好演員的本份，熟讀劇本外，更要「代入」角色。從「角色」的角度出發，感受一下若自己是該角色時，在劇本設定的情況和環境下，會有什麼感受？有什麼反應？有什麼情緒？這種從「角色」的角度出發，就是一種代入感，讓演員流露真摯與真實的情感。

尹飛燕談劇與藝——開山劇目篇

二四二

當然，感情戲是否好看，除了演員本身對角色與劇本的感悟外，對手能交出多少的感情也是戲是否好看的重要因素。所以，演員不單止在研讀劇本時從「角色」的角度出發，在演出時，亦應「代入」於角色之中，從角色的角度去感受對手的情感表達。當對手交出的情感令您所演的角色「意到」之時，便會以角色的角度去微調自己情感的演繹。即是在情感交流時，會運用符合角色的性格和身份的關目、做手、動作來演出。這種「代入」的演出模式，較公式化的演出模式，演來更情真意切，更易打動觀眾。那是否代表懂演戲的人已不需要程式化的演繹呢？粵劇的特色是虛擬性、程式性、象徵性，所以不能說懂演戲的人就不需要程式化的演繹。懂演戲的人其實是已將演出上的公式自然地融入於其表演之中，可以說就是對表演程式的一種融會貫通。

結語

回顧從藝六十載，匆匆轉瞬，一切都好像是不久前發生的一樣。但當埋首整理過往的演出資料，卻原來又是經歷了許多、許多。一路回憶從藝的經過，感恩遇到不同的老師、前輩對我作出的教導和提醒。到演藝日漸成熟時，能有不同的同輩合作交流和提供意見。到大概十年前開始，我多了參與一些粵劇上的傳承工作，看著現在的年青演員的確比我們當年學藝幸福。我還記得當年媽媽給我買了一部雅佳錄音機來幫助我提升學習粵曲的效能，可是在學粵劇上，則只有靠自己博聞強記，因為看到多少、能記得多少，就是您懂多少的關鍵。那個時代，沒有什麼前輩會將其藝術觀點寫成書來讓我們學習，所以在學藝的過程中，個人的領悟力與記憶力是成功的關鍵。為此，趁著整理從藝六十年的資料，將我個人多年從藝所得的經驗化成文字記錄下來，好讓後學、研究戲曲的學者、愛好粵劇的朋友參考，在此基礎上精益求精，將粵劇這門極具傳承價值的藝術，好好的傳承下去！

附錄一

燕語化成燕子箋──尹飛燕藝術觀點摘錄　梁雅怡

《帝女花》〈上表〉中有一句曲詞：「一杯心血字七行」，以下每一個藝術觀點雖然只是簡單的一句話，卻正是燕姐六十載演藝歷程所歸納出來的心血。當中每個觀點的演繹解說，可參看前文。

（一）動作設計應配合角色的身份和性格

（二）須將老師所教的按個人情況取捨

（三）應隨觀眾審美觀的改變而調整演繹

（四）舞台走位既須兼顧各方向的觀眾，亦須配合曲詞來自然完成

（五）源於生活但高於生活

（六）傳統與變革的平衡，應以劇情為優先考慮

（七）演員應好好安排動作的節奏

（八）不應抱著自己所設計的，就一定是最好的心態來重溫錄音或錄影

（九）最理想的排練是「丟本」排練

（十）多接觸不同的藝術元素以取其長

（十一）唱腔設計應配合劇情氣氛

（十二）行腔的設計除須配合劇情外，亦須顧及人物性格及演員演出狀態

（十三）動作不是處理「做戲」的方法

（十四）學、看、練，功不負人

（十五）以喉腔的靈活運用來連貫劇情，突顯人物內心思想

（十六）趕場是老倌的責任，不是衣箱的責任

（十七）默契的重要性

尹飛燕談 劇與藝——開山劇目篇

二四六

（十八） 想像對手與自己做戲

（十九） 演員應多吸收不同的藝術養份

（二十） 演員對劇本的感悟

（二十一）「點到即止」與「適可宜止」的藝術

（二十二） 不需動時就別動，否則不能突出必須動時的動態

（二十三） 不似動的動

（二十四） 演員視野與觀眾視野的揉合

（二十五） 內心戲層次的推進

（二十六） 演員與角色的分別

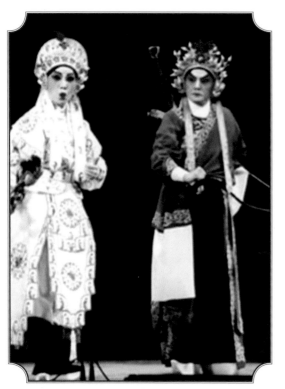

圖五十八　與輝哥（阮兆輝）在第二場〈投軍路遇〉的劇照。

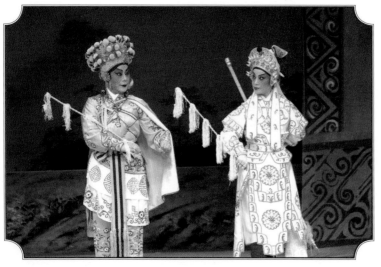

圖五十九　與聲姐（陳劍聲）在第二場〈投軍路遇〉的劇照。

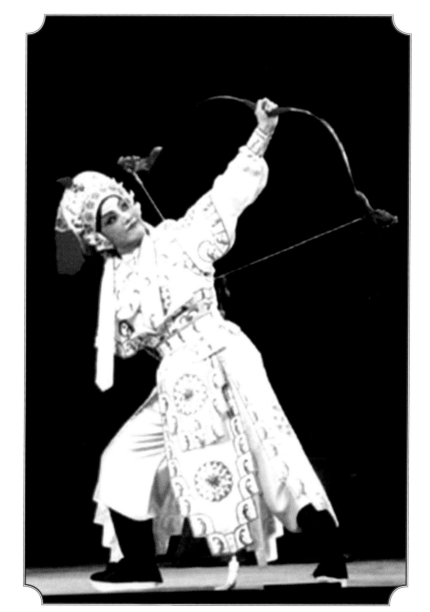

圖六十　第二場〈投軍路遇〉劇照。

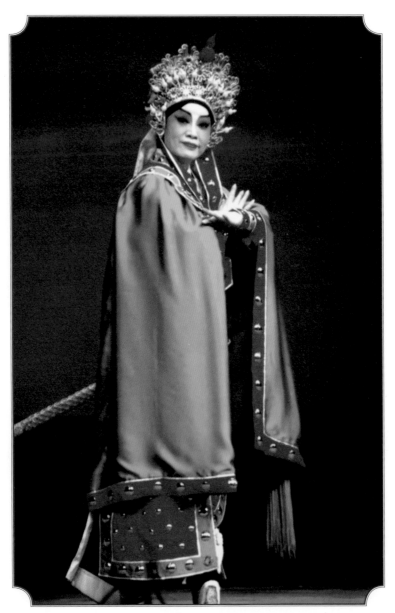

圖六十一　第四場〈巡營〉劇照。　Jenny So 攝。

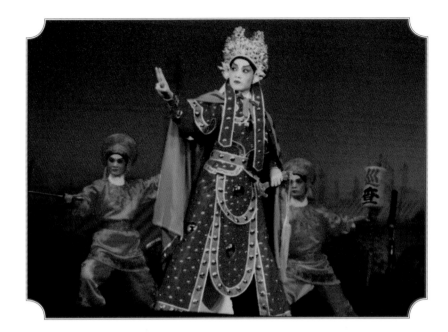

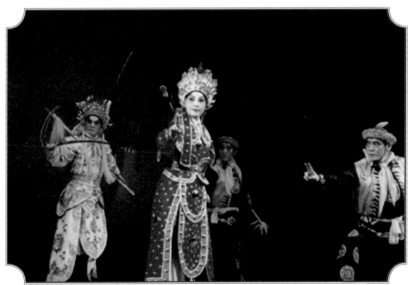

圖六十二及六十三　第四場〈巡營〉劇照。　Jenny So 攝。

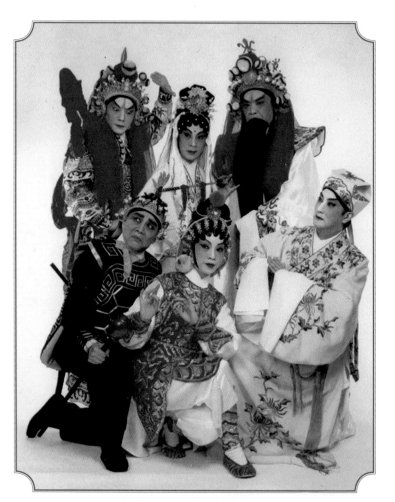

圖六十四　後排左起：輝哥（阮兆輝）、細女姐（任冰兒）、強哥（賽麒麟）；前排左起：英姐（朱秀英）、尹飛燕、大佬（吳仟峰）

附錄三　《碧波仙子》造型照及劇照

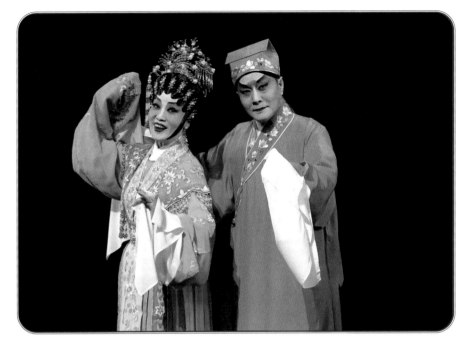

圖六十五　與輝哥（阮兆輝）的劇照。

圖六十六　與英姐（朱秀英）的
造型照。

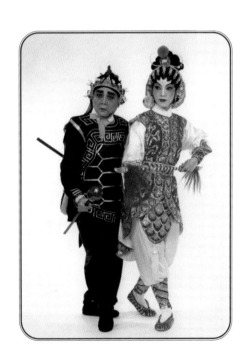

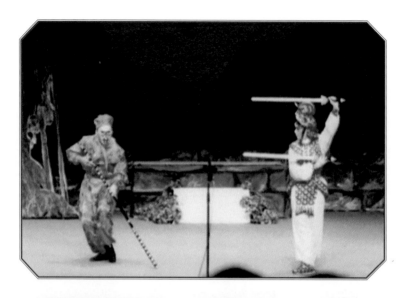

圖六十七至圖六十八　北派劇照。

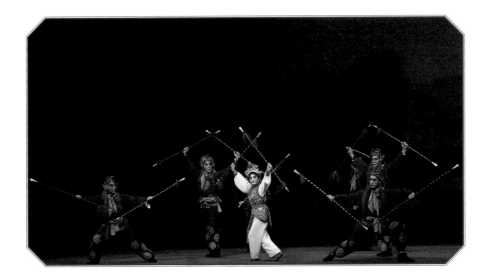

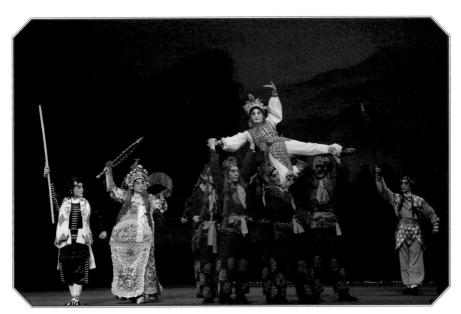

圖六十九至圖七十　北派劇照。

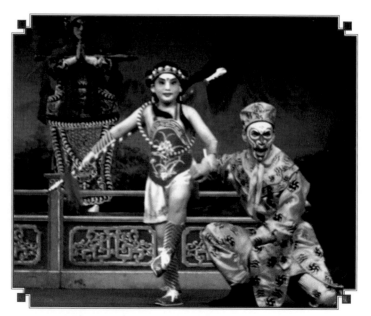

圖七十一　左：阮德鏘　右：韋瑞群。

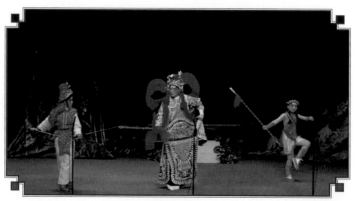

圖七十二　左：尹飛燕　中：輝哥（阮兆輝）　右：阮德鏘。

附錄四 《狸貓換太子》造型照及劇照

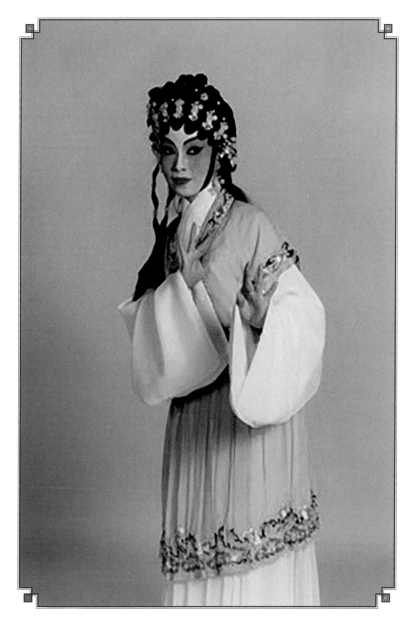

圖七十三　寇珠造型。

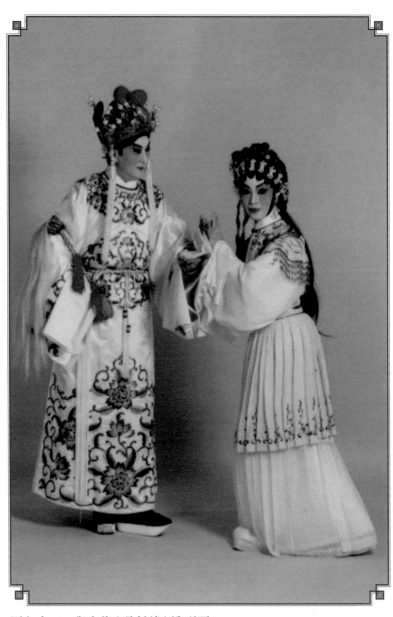

圖七十四　與大佬（吳仟峰）造型照。

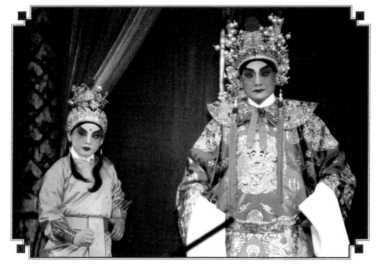

圖七十五　左：阮德鏘　右：普哥（尤聲普）。

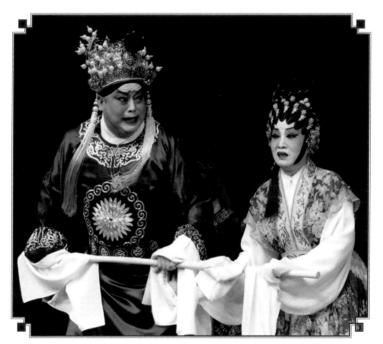

圖七十六　與德鏘的劇照。

圖七十七　二零一二年榮獲香港特別行政區政府頒授榮譽勳章
MH及香港藝術發展局頒發「藝術家年獎（戲曲）」。

附錄五　榮譽流芳

尹飛燕談 劇與藝——開山劇目篇

圖七十八　二零一二年榮獲香港藝術發展局頒發「藝術家年獎」。

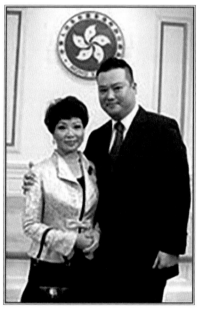

圖七十九及圖八十　二零一二年出席香港特別行政區政府頒授榮譽勳章 MH 的典禮。

圖八十一　二零一二年香港特別行政區政府頒授榮譽勳章典禮。

附錄六　粵劇及粵曲演出

圖八十二　擔任粵曲演唱會嘉賓。

圖八十三　與芳姐（芳艷芬）合照。

圖八十四　「飛飛之音尹樂揚」演唱會。

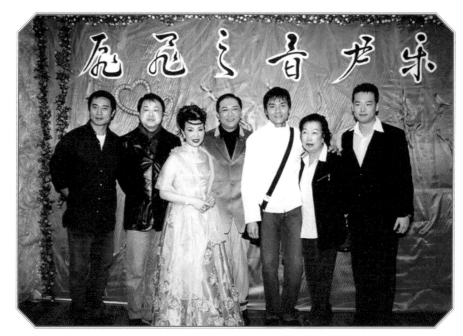

圖八十五　左起：歐瑞偉、羅君左、尹飛燕、伍永熙、林家棟、林太（林余寶珠女士）、德鏘。

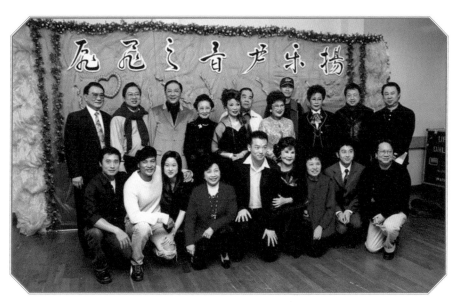

圖八十六　與出席「飛飛之音尹樂揚」演唱會的嘉賓好友合照。

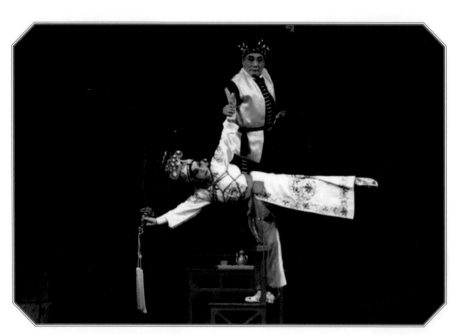

圖八十七　《英烈劍中劍》劇照。

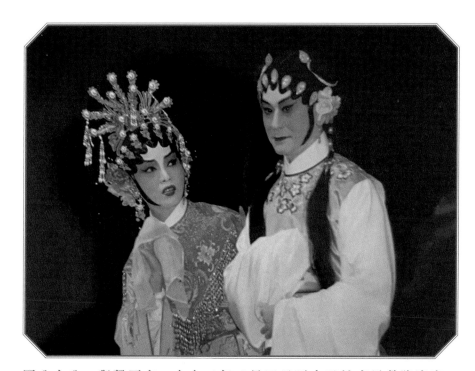

圖八十八　與聲哥在一九九二年二月四日至十日於南昌戲院演出。
圖為《情俠鬧璇宮》劇照。

圖九十　與聲哥在一九九二年二月四日至十日於南昌戲院演出。圖為《戎馬
金戈萬里情》劇照。

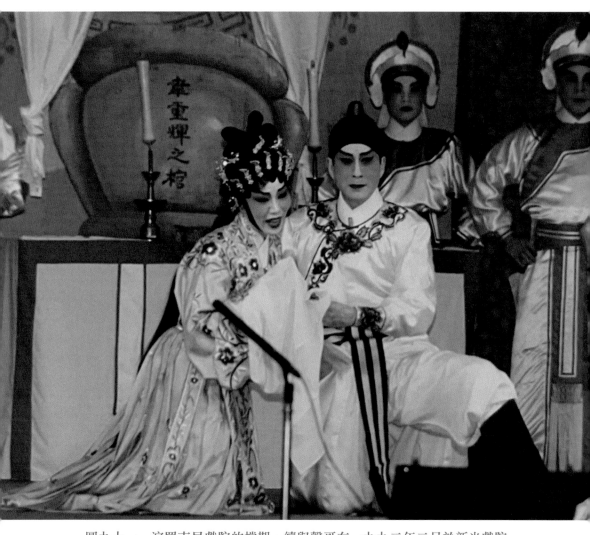

圖九十一　演罷南昌戲院的檔期，續與聲哥在一九九二年二月於新光戲院
演出。圖為《無情寶劍有情天》劇照。

圖九十二　與聲哥在一九九二年二月於新光戲院演出。圖為《林沖》劇照。

圖九十三　與聲哥在一九九二年二月於新光戲院演出。圖為《三夕恩情廿載仇》劇照。

附錄七　喜結師徒緣

圖九十四　徒婿卓善章及徒兒卓歐靜美。

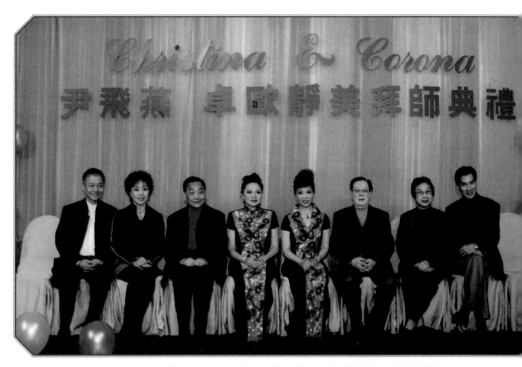

圖九十五　左起：輝哥（阮兆輝）、鳳姐（南鳳）、普哥（尤聲普）、卓歐靜美、尹飛燕、德叔（葉紹德）、細女姐（任冰兒）、田哥（新劍郎）。

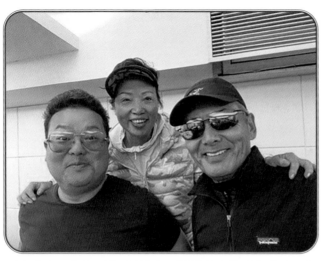

圖九十六　與發哥（周潤發）及德鏘跑步後到餐廳吃早餐時合照 。

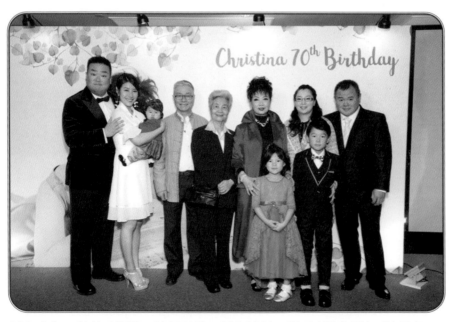

圖九十七　與兒子德鏘、媳婦司敏、孫女婧恆、輝哥（阮兆輝）、阮硯青（輝哥胞姊）、女兒德璇、女婿瑞雄、孫兒禮賢、孫女樂賢合照。

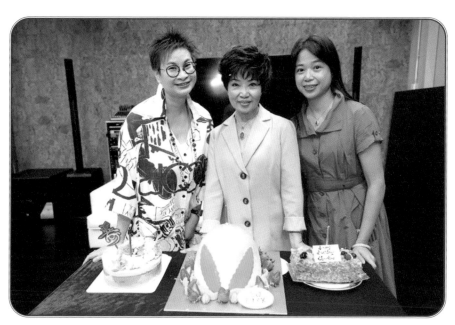

圖九十八　與高文謙（左）及梁雅怡（右）合照。

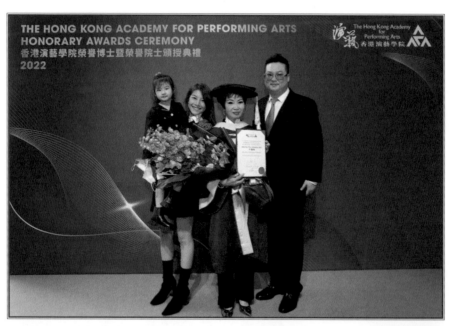

圖九十九　兒子德鏘、媳婦司敏、孫女婧恆陪伴出席二零二二年香港演藝學院榮譽院士頒授典禮。

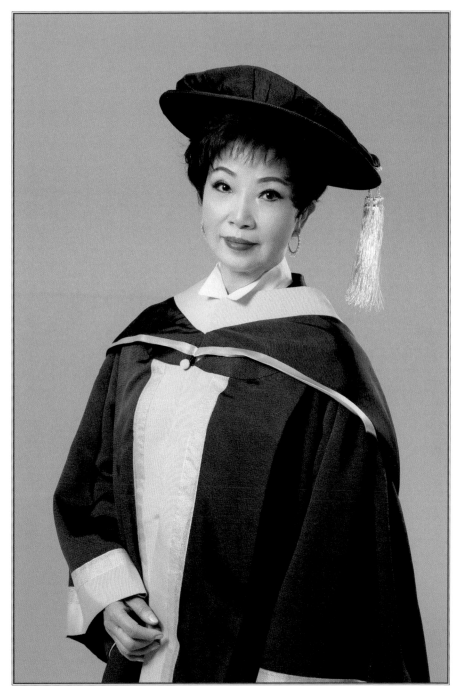

圖一百　二零二二年榮獲香港演藝學院頒授榮譽院士銜。

後記

由兒子口中的「默片明星」到此書得以完著，兒子說這可算是我一個飛躍的進步。

著書時除了紀錄了這幾套深刻的開山之作外，亦令我回想這六十多年的從藝之路。

原來由開始為母親「佔據」有利的看戲位置的那一刻起，粵劇已經同時「佔據」我的一生。

人們常說：「每一個人的貴人就是自己的母親」，此話不虛。這書竣筆之時，喜悉獲香港演藝學院頒授榮譽院士之銜。若不是母親為我鋪排了從藝之路，種下了契機，今日如何能獲授榮譽院士之銜？猶記得收到消息時，心裡除了感謝母親，亦浮現了這六十年來演藝路上的點滴。時間過得真快，轉眼間已經踏足舞台六十載了。在這六十年裡，嘗盡了甜酸苦辣，冷暖自知！當中失去的，一直埋在我的心底；而得到的，除了要感謝多年以來與我並肩作戰的前輩、兄弟和姊妹們，亦要感謝一班忠實的戲迷對我一路的支持。我慶幸所付出的努力、心血、時間，能獲肯定。

尹飛燕談 劇與藝——開山劇目篇

從學藝到加入戲行，以至獲頒授榮譽院士，這數十年來的一切，都是始於緣。希望我分享的這少許能「佔據」有緣閱讀此書者心中小小的位置，並令這書中埋下的粵劇種子得以紮根、成長、傳承。這就算是我對粵劇藝術的回饋了。

編後記

梁雅怡

作為一個小小的戲迷，我真的發夢也不敢想能為自己的偶像、一位粵劇界舉足輕重的大老倌，編寫其藝術著作。在訪談的過程中，燕姐與我分享了她從藝一整甲子以來的藝術觀點、戲班軼事、演藝心得。凡此種種，不單在藝術上潤澤了我的涵養、擴闊了我的眼界，亦在為人處世之道上，替我上了寶貴的一課。心中實是感恩燕姐給予我一次難能可貴的學習機會，讓我這不見經傳、微不足道的粵劇小學生、小戲迷，得償跟偶像學藝的心願。

在此衷心祝願燕姐福壽康寧！

尹飛燕談 劇與藝 —— 開山劇目篇

鳴謝

此書得以順利出版，實感謝以下機構及人士：

周振基教授

黃日華先生

阮兆輝教授

阮德鏘先生

林司敏小姐

伍麗娟小姐

Ms. Jenny So

《大公報》

《世界夜報》

《明燈日報》

《香港電視》

《真欄日報》

《華僑日報》

《銀燈日報》

初文出版社

香港中央圖書館

初文出版社

香港藝術發展局

尹飛燕談劇與藝——開山劇目篇

口述及著者：尹飛燕

筆錄及編著者：梁雅怡

編輯委員會：阮德鏘、林司敏、伍麗娟

製　　作：金毅娛樂製作有限公司

責任編輯：黎漢傑

法律顧問：陳煦堂 律師

出　　版：初文出版社有限公司

　　　　　電郵：manuscriptpublish@gmail.com

印　　刷：陽光印刷製本廠

發　　行：香港聯合書刊物流有限公司

　　　　　香港新界荃灣德士古道 220-248 號

　　　　　荃灣工業中心 16 樓

　　　　　電話（852）2150-2100 傳真（852）2407-3062

臺灣總經銷：貿騰發賣股份有限公司

　　　　　電話：886-2-82275988 傳真：886-2-82275989

　　　　　網址：www.namode.com

版　　次：2023 年 6 月初版

國際書號：978-988-76892-9-4

定　　價：港幣 158 元 新臺幣 600 元

Published and printed in Hong Kong

香港藝術發展局
Hong Kong Arts Development Council 資助

香港藝術發展局全力支持藝術表達
自由，本計劃內容不反映本局意見。